高等院校建筑学与设计艺术专业美术教学用书

ARTS BASICS
美术基础——COLOR 色 彩

韩宇翃　韩程远　编著

中国建筑工业出版社

高等院校建筑学与设计艺术专业
美术教学用书编委会

主编： 韩宇翃　韩程远

参编院校（按参与时间排列）：　　**编委：**
北方交通大学　　　　　　　　朱建昭
上海交通大学　　　　　　　　陈伟南　刘　萍
华侨大学　　　　　　　　　　姚　波
中南大学　　　　　　　　　　蒋　烨　孔　果
中国矿业大学　　　　　　　　唐　军　刘远智
山东科技大学　　　　　　　　孟　鸣
烟台大学　　　　　　　　　　刘天民　陈　静
广州大学　　　　　　　　　　房　莉
苏州科技学院　　　　　　　　姜亚洲　王　琼
清华大学　　　　　　　　　　高　冬
北京工业大学　　　　　　　　韩宇翃　朱　岩　严　东
同济大学　　　　　　　　　　周君言　杨义辉
合肥工业大学　　　　　　　　郭　凯　郭端本
西安建筑科技大学　　　　　　杨豪中　俞进军
安徽建筑工业学院　　　　　　赵德举
吉林建筑工程学院　　　　　　崔　鹏　刘　强　刘　畅　祁　昊
山东建筑工程学院　　　　　　牟　桑
华南理工大学　　　　　　　　李　昂
武汉城市建设学院　　　　　　黄建军　王朝霞
鲁迅美术学院　　　　　　　　任晓诗
新疆工学院　　　　　　　　　杨　栋
西北建筑工程学院　　　　　　祁今燕
广州城建学院　　　　　　　　石　萍
南昌大学　　　　　　　　　　王向阳
南开大学　　　　　　　　　　薛　乂
深圳大学　　　　　　　　　　黄莘南　黄　强
河北建筑工程学院　　　　　　宁泓麟
杭州林学院　　　　　　　　　何启陶
中央美术学院　　　　　　　　邱晓葵
沈阳建筑大学　　　　　　　　孟　浩
湖南科技大学　　　　　　　　刘永健
内蒙古工学院　　　　　　　　刘绥生
北京城市学院　　　　　　　　王衍祯
天津科技大学　　　　　　　　孙　超

图书在版编目（CIP）数据

美术基础——色彩／韩宇翃，韩程远编著，—北京：中国建筑工业出版社，2005
（高等院校建筑学与设计艺术专业美术教学用书）
ISBN 978-7-112-07584-3

Ⅰ.美… Ⅱ.①韩…②韩…Ⅲ.水粉画－技法（美术）－高等学校－教学参考资料 Ⅳ.J

中国版本图书馆CIP数据核字（2005）第065061号

责任编辑：陈　桦
责任设计：赵　力
责任校对：李志瑛　刘　梅

高等院校建筑学与设计艺术专业美术教学用书
美术基础——色彩
韩宇翃　韩程远　编著

中国建筑工业出版社 出版、发行（北京西郊百万庄）
各地新华书店、建筑书店经销
北京图文天地制版印刷有限公司　制作
廊坊市海涛印刷有限公司　印刷

开本：889×1194毫米 1/20　印张：6 3/5　字数：220千字
2006年1月第一版　2017年6月第九次印刷
定价38.00元
ISBN 978-7-112-07584-3
（13538）

版权所有　翻印必究
如有印装质量问题，可寄本社退换
（邮政编码100037）

前　言

　　21世纪以来我国高等教育发展迅速、日新月异，这对高校的建筑学与设计艺术专业的美术教学提出了更高、更新的要求和挑战，推陈出新迫在眉睫。在不断积累教学经验的同时，及时地总结，达到相互交流是编撰此系列书的初衷。当代大学生需要掌握现代科学知识，具有科学头脑，运用正确的思维方法，还要有较高的人文艺术素养和训练有素的表达能力，美术教学将肩负着培养学生创造性思维、加强艺术修养、审美素质和自如表达的动手能力的重任。

　　近年来我国大学本科教育实行了大幅度的教学改革，其中有两项重大调整：一是在教学过程中教师和学生的关系发生了根本性的变化——学生成为教学中的主体，这种教与学的关系的变化导致教学方式的根本变化，使得教学过程由原来以课堂讲授为主的灌输式教学改为启发式、创造式教学；二是课堂理论教学减少，实践环节教学加强，我们知道，建筑学、设计艺术学科的美术基础教学重要的是积累造型语言、提高艺术审美能力、增强美学修养，这对塑造具有较高素质的设计师极为重要。美术基础教学不能单一地沿袭原有的教学模式。首先明确美术基础的技能训练是训练创造性思维，是为提高设计思维架起的桥梁和纽带，培养设计师与单纯培养画家是有区别的。还要看到当今我国本科教育已转入大众教育，教育体制的变革、教育观念也要转变。当前教学改革仍是教育战线的主旋律，在教改环节上，要坚持认真、踏实的学风；教育工作是百年树人的工作，欲速则不达；美术教学毕竟是以教师具体讲授辅导的课程，课题选择不必强求一致，况且各校情况不一，如师资专业的不同和学生方向不一的现象。从各校美术教师的呼声中，看到美术教师和学生在积极参与教改的实践中形成多元化的语境，鉴此情况编撰建筑、设计艺术美术教学用书应尽量做到简要精炼、深入浅出，并兼顾内容的系统性、完整性，释文的科学性、知识的新颖性、概念的准确性。努力尝试以现代科学的新观念、新思维，不断寻求新的美术教学的思路。美术基础系列书也可借此抛砖引玉，促进兄弟学校建筑、设计艺术教学的研讨和学术交流。可根据自己学校美术教学实际，有选择地参考与创新。有的课题在不具备实践条件的情况下，可以多去了解、鉴赏和自学，把课堂教学的严谨扎实的传统基本功练习与课外作业的自由、生动气氛有效互补；把掌握绘画规律和开阔艺术视野的相互作用有机结合。

　　因此编撰该系列美术教学用书，不局限于单纯技术学习，也注意人文内涵，提升自身精神境界的陶冶，激励学生追求高尚审美的情操。要重视美感、形式感受能力、艺术素养和综合能力的提高，使创造性思维与设计思维得以衔接，把握好美术与设计的内在联系，是有别于一般美术院校教学用书的不同之处。

　　在编撰此系列丛书过程中，得到了从事多年建筑、设计艺术美术教学的专家、学者、教授、美术同仁的大力支持，充分体现了学术交流与通力协作的精神，也汇集了大家不同风格和特色的绘画作品，展现建筑、设计艺术美术教学的优秀成果以飨读者，以期给学画者以更好的启迪和示范。愿大家携手共进，打造中国高校的建筑与设计艺术美术教学发展的新理念。

<div style="text-align:right">
编　者

2005 年 8 月
</div>

目录 CONTENTS

- 前言 3
- 色彩基本理论 5
 - 色彩概述 6
 - 色彩的形成 9
 - 色彩学中的名词概念 10
 - 色彩的分类 10
 - 色彩的配合 10
 - 色彩混合 10
 - 色彩的二重性 11
 - 色彩的三要素 11
 - 色彩变化的基本规律 12
 - 色彩的冷暖规律 12
 - 色彩的补色规律 13
 - 色彩的空间透视规律 14
 - 色调变化规律 14
 - 色彩的观察方法 17
 - 整体观察方法 17
 - 比较的方法 18
 - 重视感觉和感性认识 19
 - 色彩关系与素描关系的统一 20
 - 色彩的应用 21
 - 色彩对比与调合 21
 - 色彩对比的方法 21
 - 色彩调合的方法 24
 - 色彩的概括、集中与提炼 25
 - 色彩的情感与色彩的时代感 25
 - 色立体 26
 - 流行色是信息艺术 26
 - 色彩绘画的工具材料与使用 27
- 水彩画技法 29
 - 水彩画概述 30
 - 水彩画溯源 31
 - 水彩画特点 32
 - 水彩画的三要素 33
 - 水彩画的两种基本画法 34
 - 水彩画作画程序和方法 35
 - 水彩画的几种特殊画法 36
 - 水彩画常见的弊病 38
 - 水彩画的调色和用笔 39
 - 水彩静物写生 40
 - 单色静物写生 40
 - 淡彩写生 41
 - 水彩静物写生方法步骤 44
 - 水彩风景写生 47
 - 水彩风景写生的景物表现 48
 - 建筑风景水彩写生的画法步骤 70
 - 水彩画的艺术表现 80
 - 写实手法 80
 - 写意手法 81
 - 装饰手法 82
 - 创作与制作 82
 - 水彩画人物写生 88
- 水粉画技法 91
 - 水粉画概述 92
 - 水粉画颜色性能与干湿引起的深浅现象 93
 - 水粉画调色方法 94
 - 水粉画用笔方法 95
 - 用笔要注意 95
 - 水粉画基本技法 96
 - 水粉画静物写生 97
 - 水粉画静物写生步骤 98
 - 水粉画风景写生 108
 - 水粉画风景写生画法步骤 110
 - 水粉画风景写生景物表现 112
 - 水粉画人物写生 128
 - 水粉画艺术表现 131
- 编后语 132

色彩基本理论 SE CAI JI BEN LI LUN

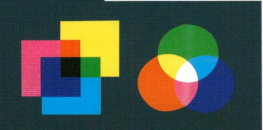

课程目标：
　　学习色彩基础理论，理解色彩原理，解析色彩现象，锻炼色彩感觉，运用正确观察色彩方法，掌握色彩基本规律、学会色彩的应用。

关键词：
　　色彩三要素、二重性、冷暖、补色、色调、变化规律、色彩对比与调合应用、色彩情感和时代感。

色彩概述

　　色彩是绘画的重要语言。现代科学已证明色彩在人们视觉上的冲击力，已远远超过了造型艺术的其他因素（形体、线条等）。色彩画在写生基础练习、创作及艺术设计中起到极为重要的作用。解决色彩问题，不仅需要在理论上懂得色彩的基本规律，更需要的是在作画实践过程中，认真地观察、深入地感受，把理论上的理解与实践感觉结合起来，色彩处理得当可以增强作品的感染力，使画面富有感情效果。

　　纵观世界美术发展的历史以及所出现的各种艺术现象，可以了解到色彩学是以画家、画派和自然科学的成果而兴起的一门学科。它应用范围比较广泛，既有美学价值又有实用性。古典画家们凭固有色概念，以直观记忆和想象处理画面色彩。19世纪法国巴比松画派，走出画室到大自然中写生，多少改变了主观的色彩。

渔舟唱晚（油画）韩程远

英国物理学家牛顿把太阳光分解，发现了太阳光谱，以光学理论为依据的现代色彩学才得以形成。光与色为基础的色彩学理论问世，导致了新的色彩学理论为指导的法国印象派的出现，这就是绘画史上的色彩革命。他们的外光作业，强调色彩的真实性，改变了以往绘画上茶色酱油的色调。印象派画家的绘画充分表现阳光、大气，色彩清新而明快起来。后印象派画家高更、梵·高不满足于追求自然色彩，把自己的情感因素注入画中，对色彩作了新的解释；塞尚又把自然界物体从几何体角度进行理解，并用色彩对比等方法处理体面的光色变化。这给现代观念的绘画流派造型语言开拓了新的道路。

承德万寿塔（水彩）韩程远

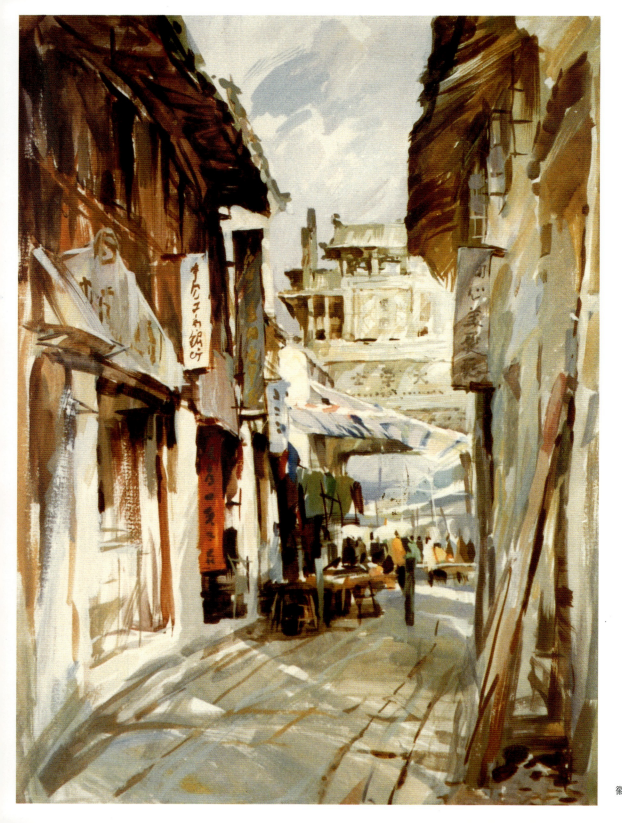

自然科学的发现推动了绘画色彩理论的进展，但绘画的色彩又不能以科学计算去限定和指导，画家常常凭感觉去构想画面的色调关系。解决色彩的问题要研究色彩基本规律，更需要的是在作画过程中认真观察、深入感受，把理论与实践结合起来才能理解掌握并运用规律。

色彩学在具体应用研究中可分为：绘画（写生）色彩学和装饰色彩学。装饰色彩学一般着重研究物像固有色对比谐调、颜色组合、色调等规律。而绘画（写生）色彩学同样要研究固有色的对比谐调，更为着重研究物像条件色的变化规律，而条件色的识别和运用与人们观察方法有密切联系，缺一不可，是以四固定（光源、环境、对象、画者）为前提的。绘画（写生）色彩学也叫条件色的色彩学，也是装饰色彩学的基础。自然界色彩是绚丽多彩、无限丰富的，而我们绘画颜色又是有限的，如何以有限去表现无限，就要靠平时勤奋的学习实践，反复地观察、理解研究物像色彩关系，培养敏锐的色彩感觉，对眼睛进行长期、艰苦有素的训练，才可能正确表现物像的色彩。

徽州街景（水粉） 姜亚洲

色彩的形成

色彩来自光,没有光也无从感觉色彩。光的来源很多,分自然光与人造光两类,前者包括太阳光,后者包括烛光、灯光、荧光、火光、电焊光等。色彩学以太阳光作为标准来解释色和光的物理现象。公元1666年英国物理学家牛顿发现阳光通过三棱镜后,分解为红、橙、黄、绿、青、蓝、紫七种色彩组成的光谱,像"虹彩的光带"。这七种色光是渐渐过渡的,其中青色处于蓝、绿色之间,区别甚微,所以称为红、橙、黄、绿、蓝、紫,色彩学上把这六种色定为标准色,绘画用色也以此为依据。

人们对色彩的感觉,依赖于光波的传播,不同波长的光波刺激人眼时,给人以各种颜色的感觉。色彩感觉的产生一要有光源;二要有被光源照射的物体;三要有正常的眼睛。

当物体被光照射后,物体表面产生了不同程度的吸收和反射,一部分色光被吸收了,另一部分色光被反射出来,我们所见到的物体的色彩正是反射出来的色光。

物体表面由于有质地坚硬、光滑、柔软与粗糙的区别,而产生吸光量和反光量的不同。质地光滑、坚硬的物体(如陶瓷、玻璃、金属器皿)受光照射后,光线呈现规则反射,谓之"正反射",因此反光强,受周围环境影响大,甚至有失去固有色和改变形体的感觉。质地柔软、粗糙的物体受光照射后,光线呈不规则反射,谓之"漫反射",光线分散,反光微弱,受环境影响较小,固有色及形体都比较清楚。我们在日常生活中看到的多数物体介于质地光滑与粗糙之间。物体的不同色彩效果是由光线照射后而产生的,物体本身(质)并不因光线而变化,色彩往往随着光线变化而变化,但有它自身的变化规律,学习色彩就是要懂得并能运用这些基本规律。

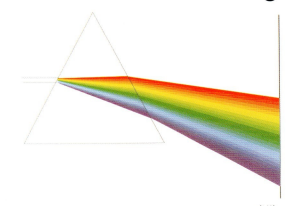

光谱

混色

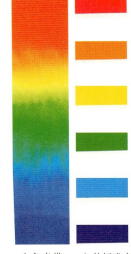

上图 古城(水粉) 任晓诗　　　　　　　红高粱(水粉) 韩宇翃　　六色光带　六种标准色

减光混合： 绘画中几种颜色相混合后，增强了吸收光的能力，削弱了反射光的能力，其明度和纯度都降低，产生了灰暗感。另一种减光混合就是透明色的叠置，经常用于水彩、水粉、油画的透明画法。

中间混合： 也称空间混合。特点是明度不减弱，与减光混合相比色彩更鲜艳，包括：平均混合，把两种或几种颜料放在旋盘上快速移动，形成它们平均明度值；并列混合，是绘画的色彩并置，以色点、色线并列或交错，在一定距离产生视觉的混合，从印象派画家开始至今广泛使用。

渤海潮（油画） 韩程远

色彩学中的名词概念

■ 色彩的分类

原色：红、黄、蓝，是任何颜色调不出来的一次色。是较纯正的颜色。

间色：橙、绿、紫称二次色，由两个原色混合所得，由于混合比例不同呈现多种间色：红＋黄＝橙；黄＋蓝＝绿；蓝＋红＝紫。

复色：亦称再间色或三次色。两种间色或三原色以及补色混合的颜色叫复色。如：红灰＝橙紫灰；蓝灰＝绿紫灰；黄灰＝橙绿灰。

■ 色彩的配合

同种色： 同一色（同类色）的深浅变化，有色彩单一的效果，亦指同一种颜色加入了不同量的白色（或水）、黑色，而产生深浅不同的各色，如：深红、红、浅红等。

类似色： 指色相比较接近的各种颜色，如色环光谱上互相邻近的各色，距离120°内的颜色互为类似色，如红紫、红、朱红等。

对比色： 在色环上距离120°以外的色互为对比色，有相互对抗排斥、互相衬托的色彩效果，使各自的特点更加鲜明强烈。

■ 色彩混合

加光混合： 舞台灯光和彩色电影、电视的色光都显得特别明亮，光的三原色是朱红、翠绿、紫。三间色是黄、品红、青，三原色光混合，三间色混合和互补的两色光混合都能成为白光。朱红＋翠绿＝黄；紫＋朱红＝品红；翠绿＋紫＝青。

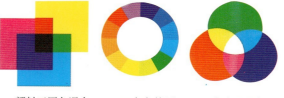

颜料三原色混合　　12色色轮图　　色光三原色

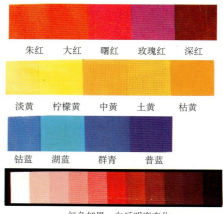

红色加黑、白后明度变化

色彩的二重性(构成物像色彩关系诸因素)

固有色:指的是某一个物像在光线漫射(阴天室内)的情况下,所给人的色彩印象,如青椒的绿、番茄的红等等,也叫做概念色。从物理学的角度看一切物像所呈现的颜色,是由光作用的结果,不同质地的物体被阳光照射,吸收一部分和反射另一部分色光所呈现的不同颜色。其实,固有色是相对概念,从光学角度看物像本身是不存在固有色的。画家为了研究和表现方便,一般把色彩分为固有色、条件色(光源色、环境色、空间色)。

条件色:在不同光源、环境、空间条件下,物体所呈现的色彩叫条件色。它包括:

(1) 光源色——不同光源(发光体)色相和冷暖不同(暖光如:烛光、白炽灯光、火光;冷光如:月光、阳光、荧光灯),在它照射下的物体固有色也会有所变化。光源色越强,对固有色影响愈大,甚至可以改变固有色,使物体色调倾向愈加明显。

(2) 环境色——指物像处在某一具体环境中,受周围物体反射光影响而形成的颜色。由于反射作用引起物像色彩变化,通常反映在物像的暗部。环境色虽然没有光源色强,但它引起物体色彩变化却是复杂的,甚至可以改变物体的固有色。

(3) 空间色——也称色彩的透视。是大气层水蒸气和灰尘作用而引起的色彩渐变现象。如同样的树近处呈黄绿色,远处呈青灰色。

从绘画写生角度,一方面以物像固有色区别于其他物像;另一方面又以条件色的面貌去呈现。物像的固有色实际是受光源、环境、空间的影响而变化的,它们之间由于互相影响形成了物像的色彩变化。初学者需下大力气,克服固有色概念的束缚,还要避免过分强调色彩变化,以免形成画面色彩杂乱。

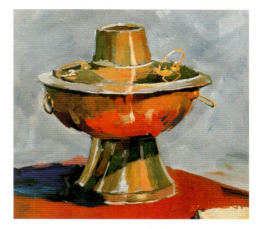

静物(水粉) 学生作业

色彩的三要素

任何一个色块都不可分割地存在着色相、明度、纯度三种属性,因为色彩是三次元的。

色相:指区别色彩之间的不同,如红、橙、黄、绿等,也是颜色种类和名称。

明度:即色彩的明暗程度,也称光度。一是指各物体的固有色之间的明暗差异,紫最暗,黄最亮;另一是指物体受光后由于光亮度不同而产生色彩深浅变化。

纯度:也叫饱合度、彩度。指纯正度,每个色相都有纯与不纯之分,三原色最纯,间色次之,黑色过饱和,白色不饱和,黑、白、灰是无彩色,只有明暗感觉,明度差异,此外则是有彩色。

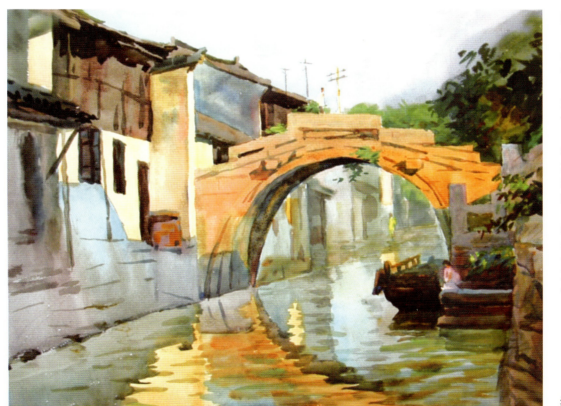

江南人家(水彩) 韩程远

色彩变化的基本规律

■ 色彩的冷暖规律

色性：指色彩的冷暖属性。色彩给人的感觉引起心理上的联想，感到冷暖，这往往源于人的生活经验，具有一种影响人的心理，甚至生理活动的特质，因此，称红、黄之类颜色为暖色，这类颜色使人振奋、热烈、欢快、刺激，使人马上联想到火焰、阳光；绿、紫为中性色；蓝为冷色，这类色使人感到宁静、深沉、阴冷，又马上联想到冰、霜、雪和夜晚、植物、海洋，我们称这类色为冷色。科学实验证明，蓝绿色房间与红橙色房间，人们对它冷热的主观感觉相差 5～7℃，原因是蓝绿色比较安静，使人联想寒冷，人的血液流动也减慢，而红橙色却使其血液流动加速。色彩冷暖也是相对的，任何两块不同的颜色放在一起，由于对比作用，往往就会区别出冷暖不同的倾向。同一色相也有冷暖区别，如朱红则暖，玫瑰红、紫红则冷，柠檬黄冷，而中黄暖。把复杂色彩关系分为冷暖相对立的系统，对观察理解和表现物像的色彩关系非常重要，它犹如素描的明（白）与暗（黑）是构成复杂素描关系一样。色彩关系中冷暖的对比既是相互对立，又是相互依存的关系。冷暖规律是色彩关系中普遍存在的重要规律。暖色与冷色并置，暖色有向前突出的感觉，冷色则反之；暖色有放大扩散的感觉，冷色则反之。这些规律在作画中只有与具体形象结合起来才有意义，不要生硬套用。

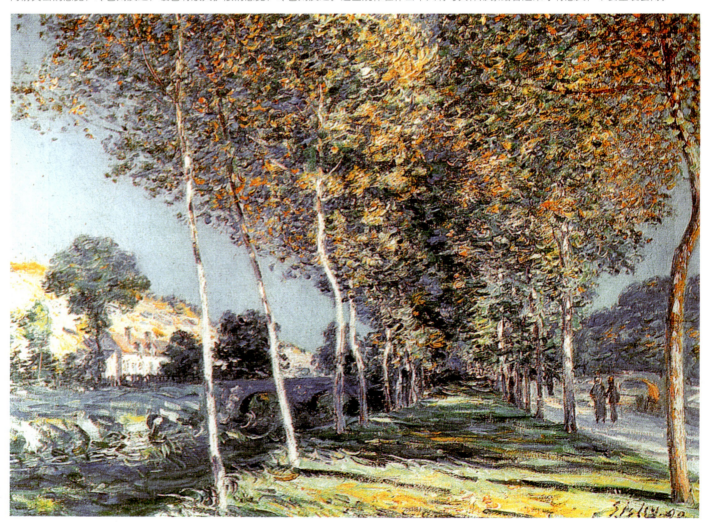

散步路（油画） 西斯莱（法）

色彩的补色规律

补色：也称余色。一个原色和另外两个原色合成的间色，互称为补色，意思是补足三原色。在色环上180°的相对两色互为补色，有无数对。互为补色的两色放在一起，产生强烈的对比，各自突出自己的色相，因此最响亮、夺目，补色相混却是灰暗色。"视觉残象"就是互补现象。

补色规律有：①在一般情况下，物体亮部色和暗部色受光和投影都具有补色关系；②两色并置（同时对比），如果互为补色，使各自突出自己的色相；如果不是补色，使各自向相反（相对的补色）方向变化，如黄、蓝并置，黄显得带有橙味，蓝则显得带有紫味。这种对比在边界处最明显，叫"边界对比"；③一般在浅色物体上表现更为明显，这与光源色冷暖倾向、强弱关系很大。物体在有色光线照射下，更容易观察到补色关系。补色对比也与色彩面积大小有关，大面积对小块色影响大。补色规律广泛应用于绘画中，对画的色彩效果颇为重要，起着强烈对比作用，是一条重要规律。

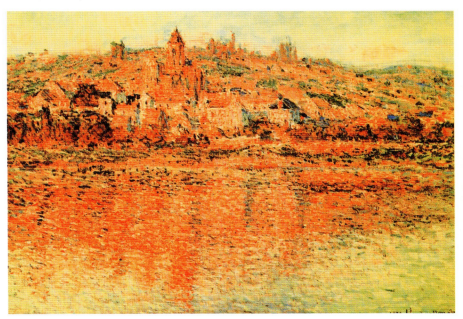

维苏依尔之夏（油画） 莫奈（法）

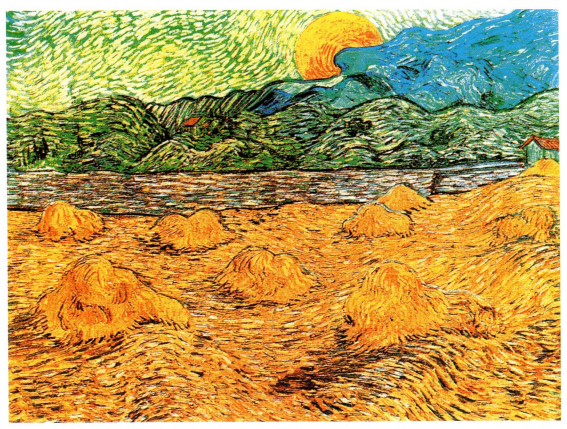

傍晚的景色（油画） 梵·高（荷兰）

■ 色彩的空间透视规律

色彩的进退感觉（暖色向前突出，冷色则反之）取决于色彩冷暖的视觉反映。色彩距离感觉一般高明度的暖色系统的色彩感觉突出扩大，有近前感，低明度则反之。懂得色彩透视变化，有助于表现对象的空间层次和远近距离。色彩的空间透视规律有：距离近的暖，远则冷；近的鲜明，远则灰；近则反差大，远则小；近的体积感强，远的则接近平面感。

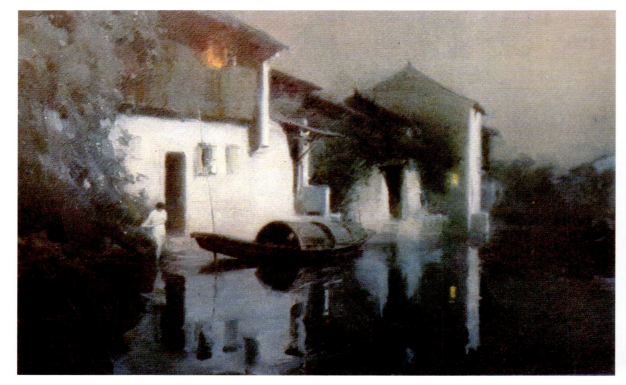

■ 色调变化规律

色调：即是色彩调子，如同素描中的明暗调子。色调有两重含义：一是指画面中用各种色彩构成的整体色彩效果；另一是指客观物像基本的色调。色调形成是因为物体处在共同光源下、共同环境里，色彩间相互对比，相互影响，它是物像色彩的整体关系。色调并不是人们主观臆造和凭空杜撰，而是客观世界的规律。无论是什么物像或景色总是处于一定时空、环境条件下，构成一个有机整体，而这个整体与局部之间色彩是和谐统一的。物像色调在绘画中起着支配作用，直接影响到画面效果。

上图 水乡（油画）张文新
下图 马纳河上的桥（油画）塞尚（法）

初冬（油画） 法明（俄罗斯）

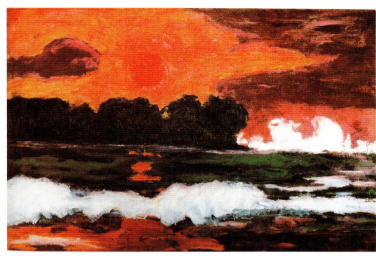
南海的太阳（油画） 埃米尔·诺尔德（德）

大自然的色彩是丰富多彩的，色调变化也是无穷尽；可从色相（红、黄、绿等）上分；也可从色性（冷、暖）上分；可从明度（深、浅）上分；也可从纯度（鲜、灰）上分；还可分为调和色调和对比色调。在实际写生和创作中是各种色调结合表现的。绘画的色调处理不仅丰富多样，而且是不断创造和发展的。

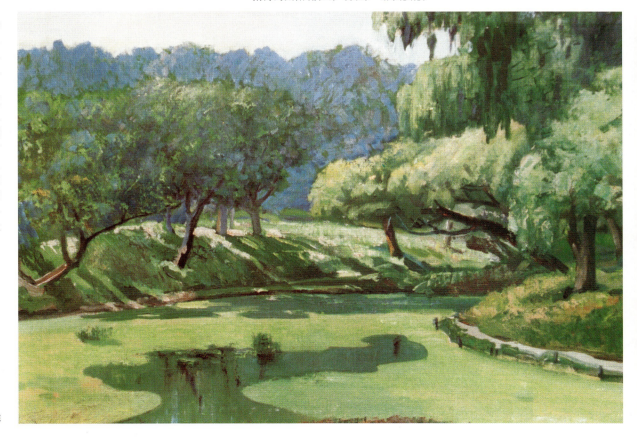
公园夏日（油画） 王大维

常见有如下方法：用同类色或类似色组织色调；恰当地用对比色组织色调；依靠光源色或环境色表现色调；用色彩不同面积处理而取得色调；用勾线办法使色彩统一和谐。

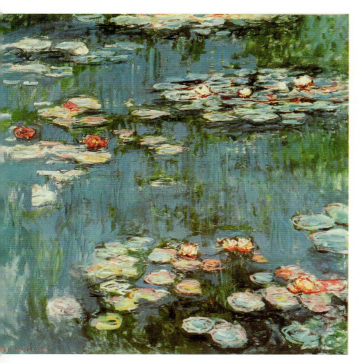

睡莲（油画） 莫奈（法）

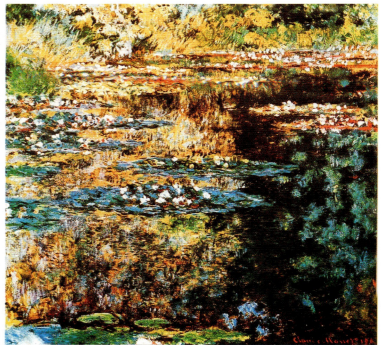

睡莲（油画） 莫奈（法）

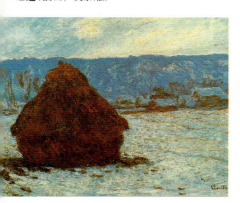

阴霾下的稻草垛（油画） 莫奈（法）

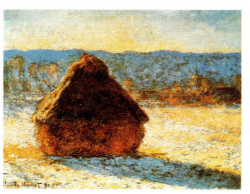

晨雪下的稻草垛（油画） 莫奈（法）

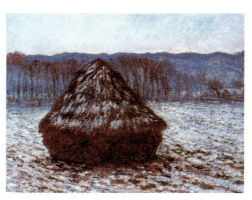

麦草垛（油画） 莫奈（法）

色彩的观察方法

■ 整体观察方法

　　整体观察是画家区别于一般人的观察方法。经过专业训练的眼睛能整体地看所画物像,这样才能正确把握整体与局部的关系,局部之间的呼应关系,使画面局部服从整体,次要从属于主要。观察形体需这样做,观察色彩亦然如此。整体观察要求同时看到整个对象,获得整体感受和新鲜感觉、印象,捕捉对象的色调。我们所看到的物像是条件色的色彩,是物像在一定光源、环境、空间所呈现出来的色彩。整体出发并非不要局部深入、细致刻划,而是首先从整体着眼,有整体观念才能从整体关系中把握局部,充分掌握整体与局部的辩证关系。经过从整体到局部,又从局部到整体,反复而又深入刻画,才能使画面既有整体统一,又有局部充实丰富、整个画面达到完美。

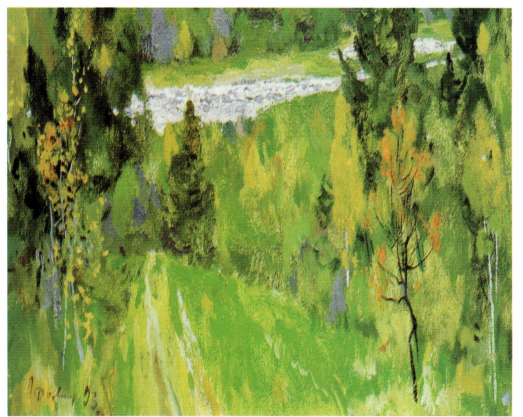

　　在绘画实践中研究色调变化更不应该离开具体内容以及所要表达的主观情感,否则就失去了研究的意义。有时为了使画面比描绘对象更响亮,就要提高调子。像乐曲一样,可用C调,也可用G调,给人感觉却不一样,但仍然未失去物像的基本特性:因为节奏和旋律没有变。调子形成也和自然界气候、季节、地域、阳光照射下的具体变化有关。北方光照比较柔和,因此产生了如彼得堡画家的银灰色调的画面。南方色彩比较热烈,如高更在塔希提岛的画和梵·高在法国南部的作品。

右上图　冬日(油画)　　梅里尼柯夫(俄)
左下图　夏日(油画)　　法明(俄)

■ 比较的方法

把握色彩的大关系，就要在整体观察下充分进行比较，确定每一块色彩在整个色调中是否恰当，不能死盯一点只在邻近的小色块中比较看到的互不相关的色彩，把握不住物像的色彩倾向，更不可能感受到整个色调。正确比较色彩的具体方法有：色度（明度、纯度）相同的比色性（冷暖）；色相、色性相同的比色度、色相（红、橙、黄、绿、蓝、紫）；色相相同的比色性、色度。就是我们常说的"明暗相同比冷暖，冷暖相同比深浅"，或"同等调子比冷暖，同等冷暖比调子"。在作画过程中要把整个画面与整个对象相比较。简要的说是寻找"关系"、比"关系"、画"关系"，"瞪大眼睛看色彩，眯起眼睛看深浅"，最后使画面整体统一色彩响亮。

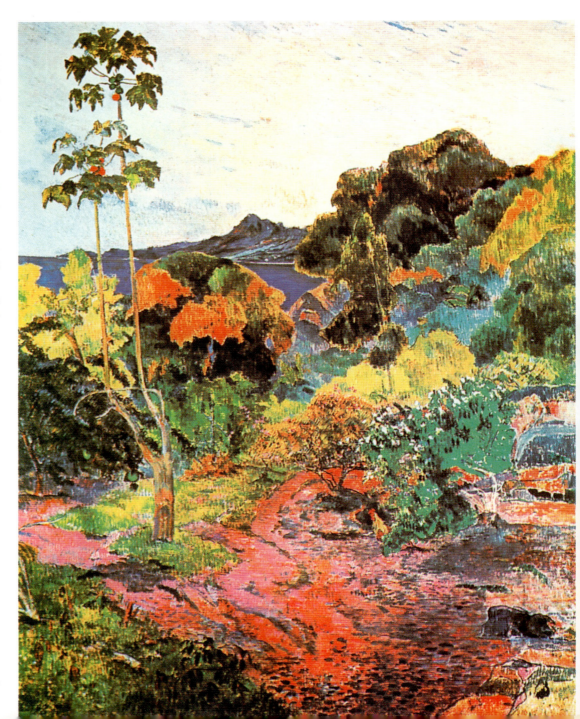

阳光下的风景（油画） 高更（法）

■ 重视感觉和感性认识

　　观察色彩必须从感受出发，在绘画的色彩训练中，固有色观念往往成为提高敏锐观察力的障碍。强调"对色彩第一感觉"根据不同条件下的具体对象进行观察分析，不能套用先想好的惯用色调和色彩关系。掌握色彩知识和规律以正确理性作指导，充分运用感觉，并把感觉和理解很好地结合起来。

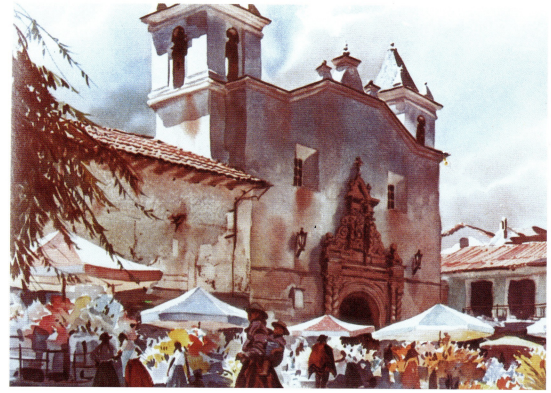

风景（水彩）佚名

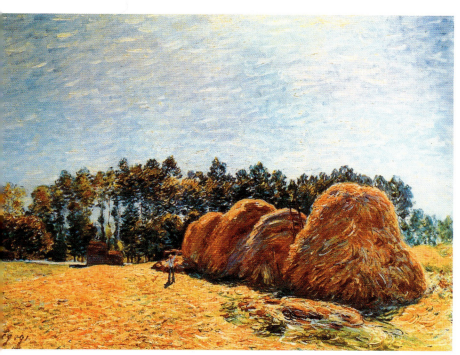

草垛——早晨的效果（油画）西斯莱（法）

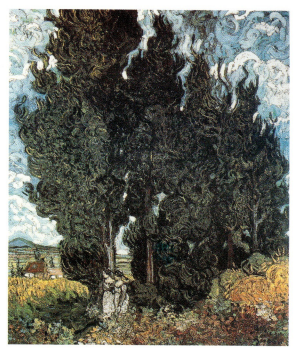

树下的两女人（油画）　梵·高（荷兰）

■ 色彩关系与素描关系的统一

　　色彩画是用色彩塑造形象，所用颜色只有它正确表现了形体才有意义，只有表现了形、光、色、质、空间，体现了真实的物质才成其为色彩。防止只注意了素描关系把色彩画成"有色的素描"。在表现色彩时，要把色彩关系与素描关系很好地结合起来。色调中最冷与最暖的容易发现，至于微妙的中间色的变化就难了，重要的是比较色彩的倾向与色彩渐变规律。自然界的色彩总是不断变化着的，对象上的表面现象是找不完的，写生时要迅速而整体地抓住自己的新鲜感受，概括地描写，舍弃许多次要和偶然的东西，以简胜繁地表现。

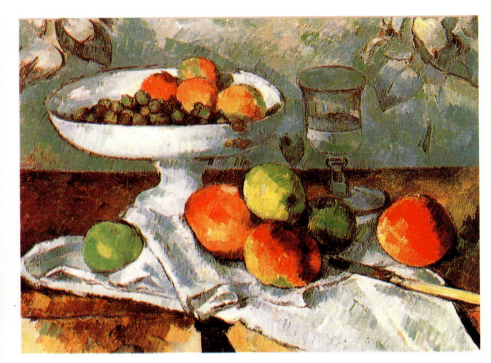

静物（油画）　塞尚（法）

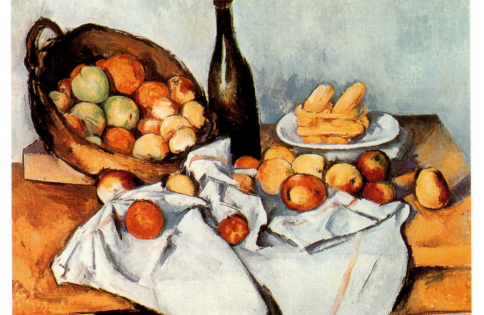

苹果与酒瓶（油画）　塞尚（法）

静物（油画）　韩程远

色彩的应用

■ 色彩对比与调合

表现对象色彩的关系要用对比、调合。绘画颜料色彩的变化幅度与自然中的色彩反差是无法相比的,绘画色彩表现只能是寻找与客观物像的色彩相对关系。其色彩的力量不在于表现得与对象一模一样,而在于色彩关系的正确,有限颜色产生无限的色彩效果。

色彩的对比是刺激,调合是和谐,在画面上二者是相辅相成的,运用时可根据内容和画面的需要,有时强调对比,有时则着重于调合,强调对比时要注意调合,强调调合的画面要注意对比。

■ 色彩对比的方法

色相对比——指不同相貌色彩的对比,相互并置,使色彩相得益彰,更显强烈,是色彩力量最原始的运用。这种形式广泛存在于民族服饰和民间艺术中,带有浓郁的装饰趣味,现代画家马蒂斯、蒙德里安、毕加索常用这种方式发挥色彩表现潜力。运用这种画法,强调色彩相关性,色块面面积配合得当,并且统一在一种均衡、完整的色调中,常会产生美的效果。

明度对比——也叫明暗对比。画面上如果出现色彩灰而沉闷,就可在明度上找原因,可以加强或减弱,使两色明暗差距拉开,伦勃朗的画就是善于运用明暗对比,使作品产生一种神奇的力量。萨金特也善于运用明暗对比来表现华丽与质感。

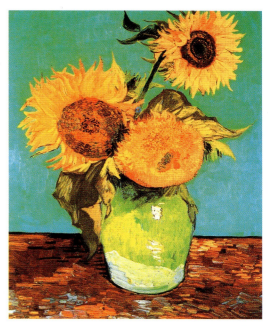

向日葵　凡·高(荷兰)

风(水彩)　梅尔尼科夫(俄)

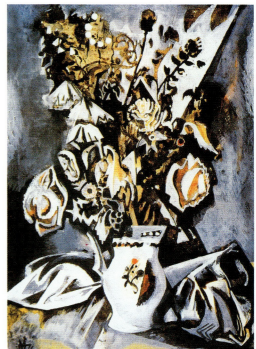

静物(油画)　梅里尼科夫(俄)

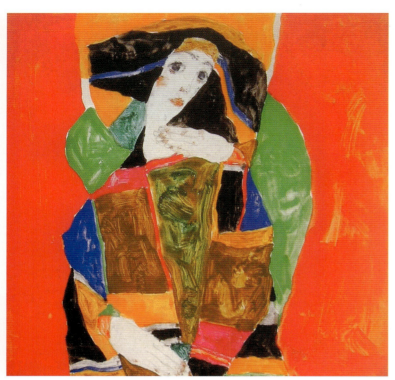

纯度对比——指同一种颜色的高纯度（饱合度）与不饱合色进行对比。单色画和古典绘画利用这种对比手法，近代光效应的作品也应用此法。表现海面、天空、草原，也往往运用纯度对比和色性渐变。纯色与复色相邻，纯色显得更纯，复色显得更灰，可产生纯度对比的效果。

冷暖对比——物体色彩的冷暖是随着物体受光和背光及环境不同而变化的，亮面暖，暗面色彩就呈现它补色倾向的冷色，反之亦然。色彩的冷暖对比是最普遍的一种对比，无所不在。其他种种对比都可说是冷暖对比的特殊形式。

补色对比——是一种最强烈的冷暖对比，其色彩效果非常鲜明。在绘画色彩布局中，运用好补色对比是画面色彩均衡、协调的基础。用一对或数对互补的色块相互交织对照，能使色彩产生更鲜明与刺激的协调效果。用对比的色点交织，可产生丰富华丽的色彩空间调合，这是印象派在色光上的重大发现，毕沙罗和修拉作品所用的就是这种画法。

色彩面积对比——色彩对比在一定画面内面积的大小便成为调子的主宰。实验证明，同样面积黄色要比紫色强三倍。在某些时候大面积的色块是为了突出小面积色块，如"万绿丛中一点红"。几种色块并列构成画面，要看各色的呼应、面积大小，只有注意到这点，画面才能达到既有鲜明强烈的色彩对比，又有协调的色调。

人物（油画） 席勒（奥地利）

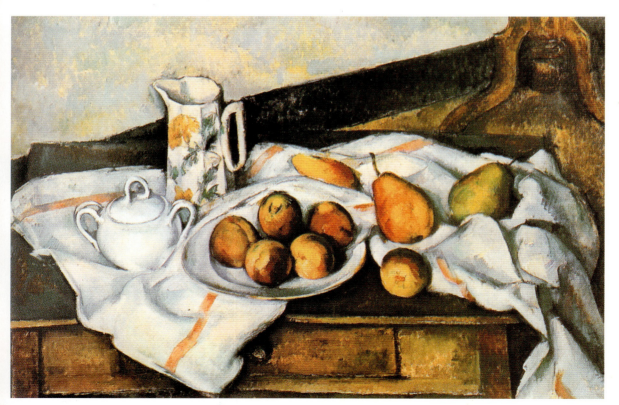

静物（油画） 塞尚（法）

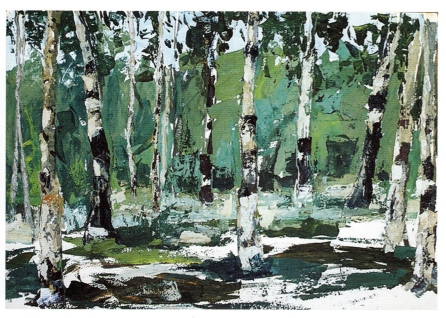

白桦林（水粉） 马占勇

同时对比——作画要抓住并保持瞬间的新鲜感觉，无论色彩的观察和表现都必须掌握同时对比的原理，从整体的相互对比中去辨别个性，保持敏锐力和新鲜感。在一幅画进行中每画一笔颜色，它都与周围的色彩产生同时对比的作用，所以不能以调色盘中的色彩为准，要看加入什么样的色，才能与周围的色彩产生所需要的效果。

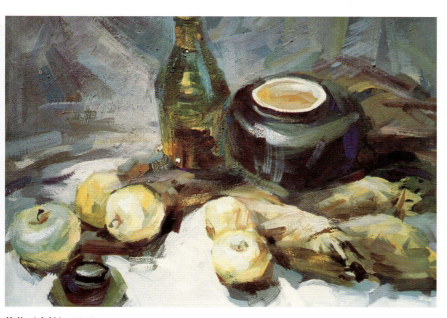

静物（水粉） 陈松茂

北方初春（水粉） 刘树龙

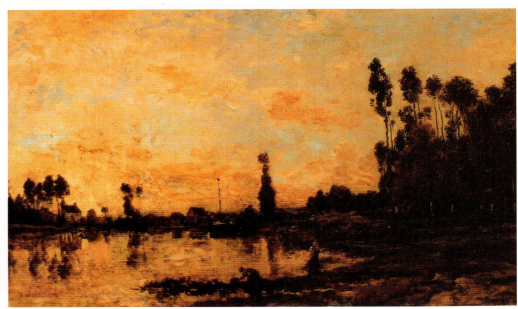

色彩调合的方法

主导色调合——画面中的某种物体色彩占主导地位,其他色彩处于次要、陪衬位置所构成的调合。

同类色与邻近色调合——某种色相不同明度或邻近的色相组成统一的色彩基调。

光源色调合——以各种色统一于同一光源下,如早晨、傍晚、阳光、灯光、火光、月光,由于统一的光源即或是色彩纷呈的景象,也被染上一层光源色调。如表现晚霞的景色。

对比色调合——在画面上往往采用不同对立色性的色相形成强烈对比,也能产生调和,如敦煌壁画、民间年画就是用这种对比取得调合的。

运用中性色调合——在画面中用金、银、黑、白、灰这五种中性色来调合,承担其他各色缓冲与补色平衡作用,往往在年画和装饰画中运用较多。

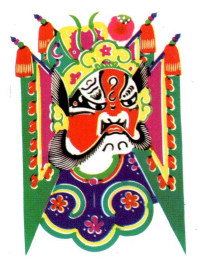

上　图　光照瓦兹河(油画)　杜庇尼(法)
左下图　沿河人家(色粉笔画)　杭鸣时
右下图　戏曲脸谱剪纸

■ 色彩的概括、集中与提炼

没有概括就谈不到艺术。色彩的概括要根据色彩大关系对色彩加以集中提炼、概括、取舍、区别主次、加强虚实使色调鲜明生动。集中概括不是简单化，不是不要细节，而是在深入观察的前提下，抓住本质，取舍得当，以少胜多，色彩表现时尽量用减笔，不要用繁笔。色调单纯（而不单调）的画面往往更具艺术感染力。在结合写生练习时要多画些色彩速写、小色稿和小记忆画，不断地锻炼概括能力。

■ 色彩的情感与色彩的时代感

色彩的感情是和人们对生活的体验是分不开的，并与国度、民俗、时代、地域密切相关。黑格尔把对客观世界的色彩感看成画家必备的品格。色彩美使人赏心悦目，更重要的是色彩能形成一定情调，色彩能直接影响人的情感。画家对色彩赋予感情的含义，不再单纯是独立存在的物理现象了。因此在实践中构成绘画色彩的象征意义和审美诸多内在因素。人们常把色彩编排了一个情感图谱：红——热烈、兴奋；橙——温暖、欣喜、丰稔；黄——光辉、明朗、庄重、希望；绿——青春、新鲜、活力、和平；蓝——爽朗、肃静、冷清、明快、深远；白——清洁、纯正；黑——黑暗、严肃、沉闷、肃穆；灰——平静、无力、不定。色彩表现在绘画中比设计更多地注入情感因素。人的感情是多种多样的，在不同的环境、时间及主客观情况下，出现不同程度的平静、激动、理智、狂热、欢快、喜悦、悲哀、痛苦等等。当画家处于创作冲动时，色彩便成为作者情感的自然宣泄，直到画面效果与作者心态达到平衡。例如：梵·高的画多是强烈的暖调子，好似燃烧着火一样的激情；东山魁夷的画大都使用偏冷的调子，以表现大自然的宁静、清新之美；毕加索从"蓝色时期"到"红色时期"的变化，也表明他的情绪与色彩表现的关系。人们经过长期经验的积累，借用色彩表现四季、早、午、晚、夜以及轻、重、软、硬等多方面乃至时空以及质的变化，以不同色调对自然景物的描绘"寓情于景"、"情景交融"来抒发作者情怀。

中国传统绘画中有"笔墨当随时代"的说法，所以对色彩的理论与实践也不能停留在已有的程式上，要不断探索新的表现方法，运用和创造不同的手法和色调去描绘丰富而绚丽多姿的现实生活。须知光有色彩理论知识不等于能画出好的色彩画来，关键是多看、多想、多画，将理论知识付诸于艺术实践。

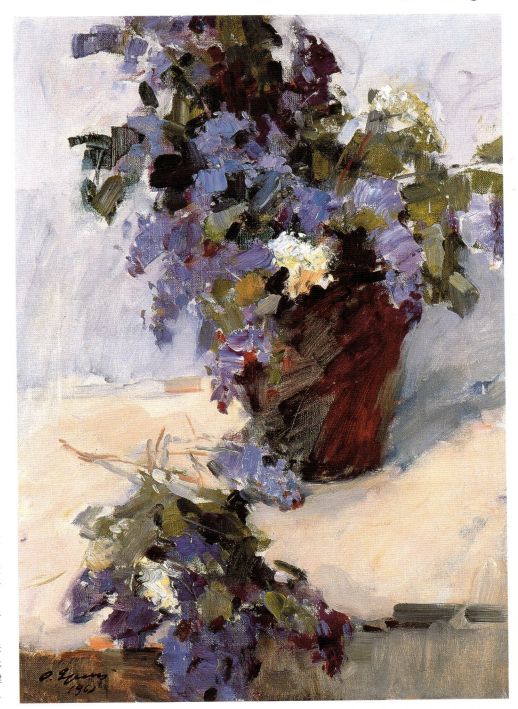

罐中丁香（油画） 奥·叶列梅耶夫（俄）

美术基础——色彩

■ 色立体

为解决色彩设计和使用，在20世纪20年代美国色彩学家孟塞尔把他组织的色立体发表于世，被称为"孟塞尔色立体"。与孟塞尔同时的还有德国色彩学家奥斯德瓦尔特发明的色立体，被称为"奥斯德瓦尔特色立体"，简称"奥氏色立体"。色立体是借助三维空间来表示色相、明度、纯度的概念的科学方法。它以无彩色黑、白、灰明度序列为轴，以色相序列为中轴，在色相中轴间构成色度序列，将上千个色彩组织在一起，构成了色立体。色立体的发明解决了少数色名概括不了的无数程度不同的色彩问题，使设计和使用色彩时有了准确度。

■ 流行色是信息艺术

流行色彩是合乎时代要求而流行的色彩，是时兴色、时髦色，是新颖、新鲜的生活用色。它反映了一个时期人们对色彩的追求和倾向，因此变换速度较快。虽然各地区民族、职业不同的人对色彩选择有所不同，但总有一个共同特点，伴随时代、环境、季节而变化。色彩表达情感、传递信息，是视觉最响亮的语言。色彩有赏心悦目的魅力，能给人以美的享受。人们厌倦没有色彩的生活，在日常生活中到处可见色彩的组合和变化，即使是在相同的环境里，由于受不同光、色的影响而产生不同的色调和气氛。建筑师、设计师以色彩的变化、线条的塑造来装饰环境生活。流行色是传递、预测、运用和研究信息的艺术，色彩的流行显现出审美观念的进步。为美化生活而创造合乎时代潮流的流行色，给无生命的色彩赋予感情和社会追求。永记哥德的一句话"色彩就是生命"。

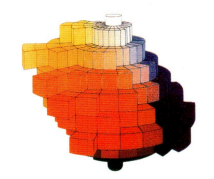

孟塞尔色立体

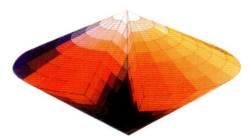

奥斯德瓦尔特色立体

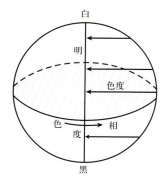

色球示意图

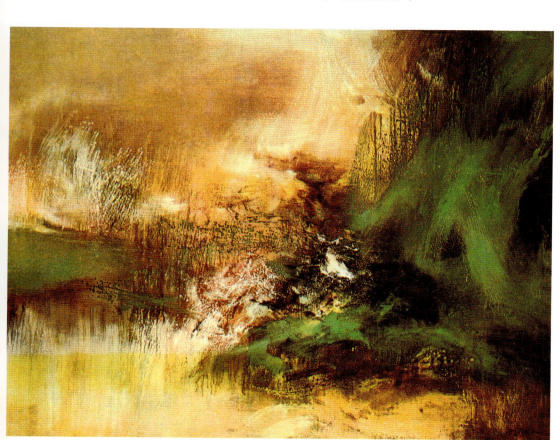

风景（油画）赵无极（法籍华人）

色彩绘画的工具材料与使用

水彩画颜料——种类很多，管装膏状水彩颜料质量很好，有盒装12色到24色等多种。特点是透明度强，用多量水冲淡仍能很好地粘在纸上，色泽鲜艳，各色调合不起化学反应，细腻度、着色力、耐光力都很好。选择颜料最好是色相准并且多，对丰富画面的色彩表现很有好处。使用方法最好是画前适量挤入调色盒内，旧有的颜色可提前12小时用水浸泡成膏状后方可继续使用，如果已成碎渣就不能再用了。

水粉画颜料——水粉色也是一种不透明的水彩颜料，又叫宣传色、广告色。瓶装、管装颜料比袋装颜料使用起来方便。特点是含胶轻、粉质较重、遮盖力强，画面干燥后不显胶光，颜色鲜艳，施笔润畅。

丙烯画颜料——色泽鲜艳，干燥快，干后画面不反光。颜料膜坚韧不龟裂，附着力大，抗水性强，可在多种载体上作画，在各画种技法上有很大通用性。但由于干得快，干后不宜溶水，可宜快速绘制，用后及时旋紧管盖以免管口颜料干结，用后需及时清洁画笔和用具。

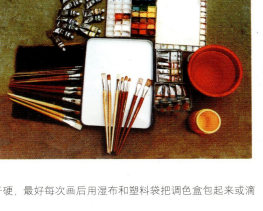

调色盒——水彩与水粉丙烯色要分别使用调色盒，塑料的比较实用，使用方便，以20格以上为好。颜料在调色盒内排列可按亮色、暗色、暖色、冷色顺序排列，避免杂乱挤放，同类颜色放在一起使用方便，即使邻近色相混也不会影响色性和弄脏颜色。调色盒不用时可用盖盖严，保持颜色的湿度，避免蒸发干硬，最好每次画后用湿布和塑料袋把调色盒包起来或滴少许净水，保持颜色湿润，避免再用时颜料干枯。

画纸——水彩画纸要求比较严格，它直接关系到画面的效果。选用洁白的、纹理粗密不同的、质地坚实的、吸水性好的水彩画纸为好，但不宜太薄。水彩画纸有粗细纹之分，纸面太光颜色固着不牢，细纹纸适于画较长期作业，粗纹纸宜于大面积渲染，用它画风景可发挥水彩技法的多种效果。水粉纸没有严格要求，薄厚均可，一般写生可用水彩纸、水粉纸，大幅巨制可用画布或胶合板面。薄纸可在画前裱在画板上，还可利用各种有色画纸作画，以产生独特效果，厚涂可遮盖画纸，薄画又可隐约透露纸色，薄厚并用使画面和谐、丰富。

画笔——水彩画笔种类很多，有扁、圆水彩笔和国画笔，选用软硬适中，可饱含水分并富有弹性为好。要注意大、中、小各类型的搭配。水粉笔的选用比较灵活，一般油画笔、水彩笔、国画笔、化妆笔都可用；也有水粉套笔，有圆、尖、扁大小不同和狼毫、羊毫、兼毫的区别。油画笔过硬，羊毫过软，狼毫软硬适中富有弹性表现力强。大幅画面可用不同型号板刷，作画时为追求效果可根据个人偏爱选择画刀和其他(丝瓜瓤、海绵)辅助工具。

其他工具——起稿用HB铅笔为宜，画铅笔淡彩选用2~4B铅笔，过软容易出现炭粉与颜色相混造成画面污浊。外出写生要用携带方便的调色水壶及大口的桶罐洗笔。画外景可带画箱或装有画板、画具的画袋，另外还可备用折凳(或三角凳)，有条件的情况下可配有遮阳伞。

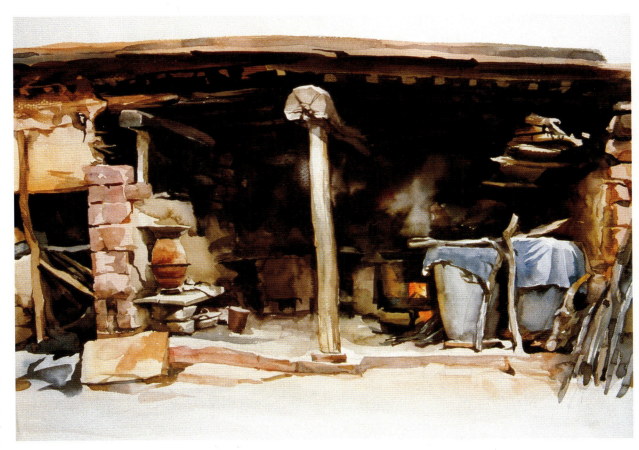

厨房(水彩) 朱岩

水彩画技法 SHUI CAI HUA JI FA

课程目标：
　　掌握水彩性能、运用水彩画技法、充分发挥水彩的透明、流畅、洒脱、水韵等独具的艺术特点。

关键词：
　　水彩三要素、两画法、用笔用色、艺术表现、现代审美趣味。

水彩画概述

　　水彩画艺术源于西方,在欧洲已有四百多年的历史,传到中国仅百年之多。由于中国传统绘画的水墨画与水彩画无论是在使用的工具及用笔上,特别是在"意境"的追求上有许多相似之处,深受中国人民喜爱。经过几代画家辛勤耕耘很快在中华土地上繁衍发展,使水彩画形式风格得到多样化,艺术表现力也更加丰富,逐渐形成了中国风采。

　　水彩画是高校建筑学与设计艺术专业的一门重要基础课,也是画家、建筑师及艺术设计者表达设计意图、收集资料的重要手段。通过水彩画学习提高学生的绘画水平、增进艺术修养。要掌握水彩画的艺术表现规律,运用水色交接所产生的多种变化以丰富的肌理效果刻画形象和反映生活,充分表现水彩的韵味,开拓水彩画的新的表现领域,使水彩画的艺术语言和表现力在不断尝试和探索中得到拓展。

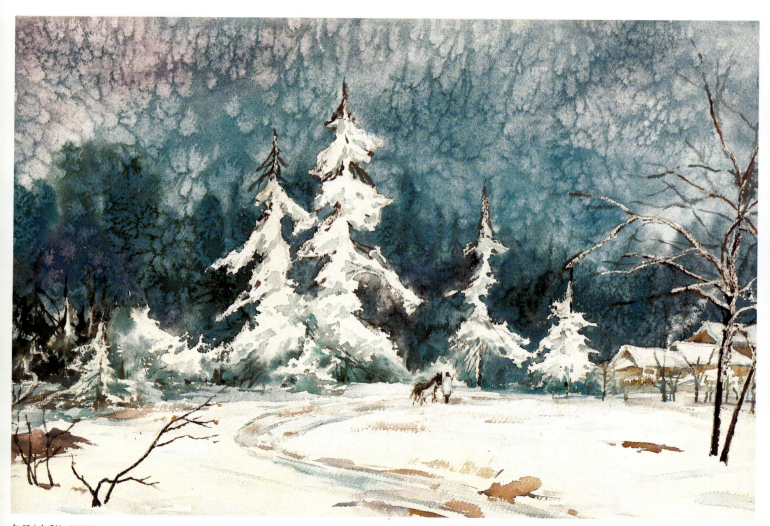

冬日(水彩) 韩程远

水彩画溯源

水彩画远在欧洲文艺复兴时期形成与油画并列的两大画种,现有保存可见到如德国画家丢勒水彩画作品《湖畔松林》,意大利画家达·芬奇的淡彩作品《基督》肖像;还有鲁本斯的《森林掩映的小溪》。17世纪初期荷兰独立给商业和文化带来了繁荣,一些描写荷兰景色的典雅优美的水彩画出现在首都阿姆斯特丹市场上,深受人们喜欢,当时荷兰的绘画成为世界美术行列的高峰,并对英法两国产生了深远的影响。18世纪水彩画在潮湿多雾的英国很快地发展起来,后来人们称英国是水彩画的故乡。因为那里有深厚的传统基础和独特的地理条件,特别是那里现代工业和科技发展较早,奠定了水彩画发展的客观条件,涌现了很多优秀的画家,如:波宁顿、透纳、康斯泰勃尔等,使水彩画的色彩、技法和画风日趋成熟,他们的精湛作品有重写景的、有重抒情的、有重明暗浓淡的也有重笔触等不同风格,反映了不同时期的艺术思潮和流派风格的发展变化。水彩画传入我国的具体时间无法考究,在中西文化交流记载中,意大利旅行家马可·波罗和后来的利玛窦、郎士宁带来的水彩画工艺品和印刷品中可以见到。因为水彩画很接近中国的水墨画,很快,中西绘画技巧就融为一炉。我国老一辈水彩画家张眉荪、关广志、潘思同、杨廷宝、李剑晨、张充仁、古元等老先生在近、现代绘画史上对水彩画的成长发展作出了卓著的贡献。建国以来水彩画艺术空前繁荣,出现了强大的水彩画家阵容,从数以百计的建筑美术教师和建筑、设计艺术师中的水彩画优秀作品中,可以展现出我国水彩画领域不可忽视的中坚力量。

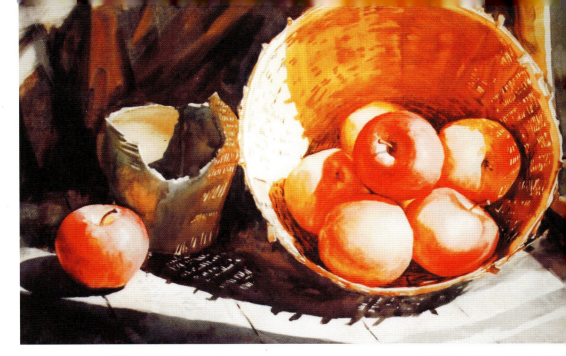

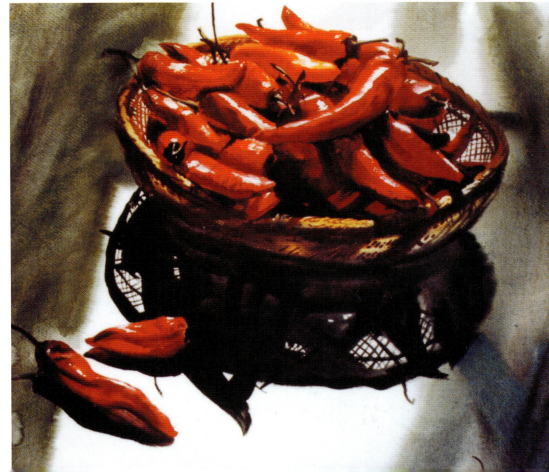

上图 阳光(水彩) 蒋烨
下图 红椒(水彩) 蒋烨

水彩画特点

水彩画以水为媒剂调合颜料在特定的画纸上作画，亦有透明水彩与不透明水彩之分（在我国把后者称为水粉画）。水彩画工具简便、形式单纯、概括、简洁、色彩明快、透明、水分丰润，给人以洒脱、淡雅、舒畅、纯真的审美感受，其水韵、笔意、诗境又会充分发挥水彩画的独特内涵和形式魅力，是任何画种都不能替代的。水彩画的特点是在长期艺术实践中形成的，是特定的工具材料、独具艺术观念、艺术手法融合的产物。变化多端的形式风格正是对水彩性能的充分运用和发挥，从而所形成鲜明独具的艺术特点——透亮清新、流畅洒脱、润泽空灵。

上图 雪地（水彩） 佚名
下图 西班牙风景（水彩） 佚名

水彩画的三要素

水分、时间、颜色是水彩画制作中成败的关键，要时时留意并更好地运用和掌握。随着环境而变化，有时气候变而水分、时间亦需改变，通过练习掌握规律，久而久之则会运用自如。

水的运用： 不仅可以稀释颜料，还有湿润、衔接、冲刷、渗化、洗涤功能。水彩画用水的独到之处正是它的特殊表现力和艺术魅力之所在。水分运用可根据室内外环境、气候、季节、景物远近不同，物体质感体量而定。该多用水而不用则呈现干枯无味，反之用水过多会水色漂流、形象松懈、结构造型不结实，不易深入刻画。户外写生普遍用水要多，特别是夏天所画天空、树、云、大地要多用水，而春、冬则要少用水。冬天画雪景写生在水中还要兑少量酒精以防冻，画建筑物细部和花草用水少点为好。充分运用水的溶解、渗化，使画面浓淡相宜，冷暖相融，具有层次感。画水彩不宜用画架，可用预先裱好画纸的画板或携带方便的画夹，画起来左右倾斜，以控制水分流向，一般角度大约八九度，先裱好为好。水分运用适当，画面效果生动活泼，可以弥补用色、用笔的不足。

时间的掌握： 时间与水有直接关联，用水的多寡，影响到画二遍或三遍的时间。如一遍色上去要详细观察揣摩干湿程度，太早一遍水多，水分淋漓明暗效果则表现不出来，容易破坏画面效果。太晚了画面有的干，有的未干，二遍涂后干湿各部位易出现水渍，出现意外的不好的结果。因此时间要掌握好，恰到好处地在快干还未干时涂二遍色，这时更要多加小心。在不断实践中品味揣摩，更需要当机立断把握时间，果断用笔，避免水渍和呆板苦涩感。时间掌握不仅关系到水分也关系到纸张大小和吸水情况。

颜色的使用： 在具体应用中掌握色彩基本原理，特别是调配颜色的问题。如果自己用原色调配，明度、纯度就较差了，不如现成的用起来颜色鲜明。如桔黄、草绿、青莲虽然是二次色，如用三原色颜料去调，纯度就不够理想了；又如粉绿、玫瑰红、钴兰等颜色独具个性，更不易调出。不论多么复杂的灰暗或鲜艳的物体，要锻炼经过眼睛稍加观察，即能判断出是什么颜色调成。用笔尖醮几色相混合，即是与物体颜色相吻合的色彩，这才做到了得心应手。要注意的是：运用对比色时不要用饱和色，不然会产生过于刺激和动荡不定之感，多用过饱和的灰性色，以不饱和冲淡为宜；用灰性色作画要用有倾向性的灰，无倾向性的灰是污秽的脏色，易使画面灰暗；要明确使一切颜色都要服从的主色调；画较大面积色块时应用复杂的颜色，可以用各色连续着色法，注意明度要相等；暗处用色应复杂，明处则简单为好；要注意色彩的统一、协调。

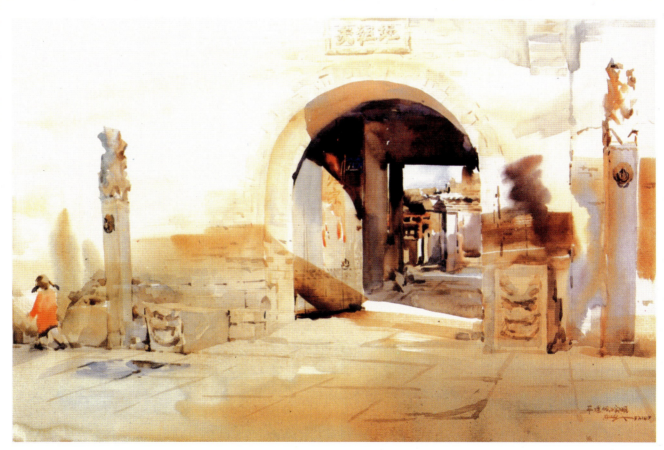

平遥古镇（水彩） 薛义

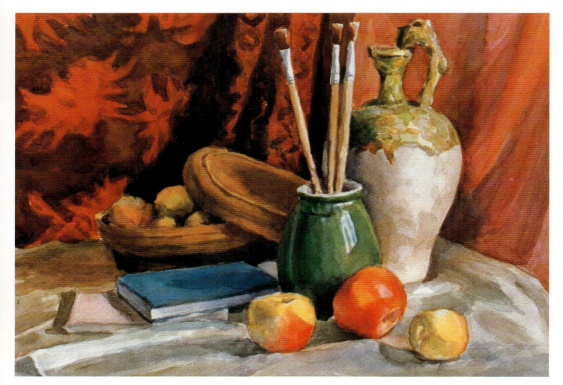

静物（水彩） 韩程远

静物（水彩） 韩宇翃

水彩画的两种基本画法

干画法——就是待第一遍颜色干后再画第二遍颜色，由浅入深的分层重叠加色的方法。干画法的基本步骤：先画主要部位的基本色调（颜色要薄）；待第一遍颜色干后逐步画暗部颜色，使之画明暗拉开远近空间关系；第二遍干后画第三遍时，要抓重点画出颜色最暗部分，这遍颜色决定最后的效果。

湿画法——是在纸质地潮湿、水分较多的情况下连续着色，是一气呵成的画法。它要求画面上的颜色没干，并控制在恰当的水分和时间内迅速地画第二遍、第三遍颜色，要达到明暗交错、虚实相映的动人效果。真正的好作品多成功于水意酣畅的湿画法。初学画者要在反复练习中逐步摸索规律，要逐步解决控制水分和时间的难度，如纸上的水分，笔上应含水多少；什么时间画第二遍合适，颜色的调配在纸面上出现的效果等等，必须心中有数。底色水分较多二次着色容易流失，若水分过少则二次着色形成不了渗化效果而失去了湿画的意义。通常一遍色铺开后在既稳定又能渗化的时候，迅速地去画第二遍。对水分的估计要恰到好处，湿画的增、减颜色关键在于控制用水的技巧。如画大面积的画面，这处已干那处未干，在干湿程度不同的情况下着第二遍色往往会出现水痕（水渍）斑斑，所以要观察画纸上的水分，掌握好时间。一幅画上运用干湿不同的画法，湿中有干、干中有湿，画面生动、情趣盎然。

花卉（水彩） 佚名

水彩画作画程序和方法

　　水彩画是由浅入深层层叠加，无论深浅厚薄一般不用白粉，亮的地方要预留出来，高光处或留或洗。一般程序以三遍为宜，少则不深刻，多则颜色灰暗，也可一气呵成。尽量保持画纸白纸的高度光线的反射性。初学画者不要急于求成，应立意在前要有所感受，目的明确，对构图安排、色彩布局、虚实处理做到心中有数。水彩画落笔为定，不便反复修改，画前要计划好工作步骤，胸有成竹。有时水彩画要在短时间内选择画法或即兴写生，画时不要犹豫不决和手忙脚乱。要果断下笔，概括提炼，用简笔，一笔能解决的决不反复涂抹，单纯中见丰富。作画时始终要整体观察，随时检查整体效果，待画到一定程度要适可而止停下来。一张画越到最后越要慎重，要大胆落笔、小心收拾。绘画艺术的技法非常重要，技法是为表现对象而存在的，水彩画技法比较复杂和讲究，不要被它束缚，要敢于突破成法的框框、大胆创新。任何技法都是因人、因时不断发展变化的，除了亲自动手实践之外别无捷径可寻。

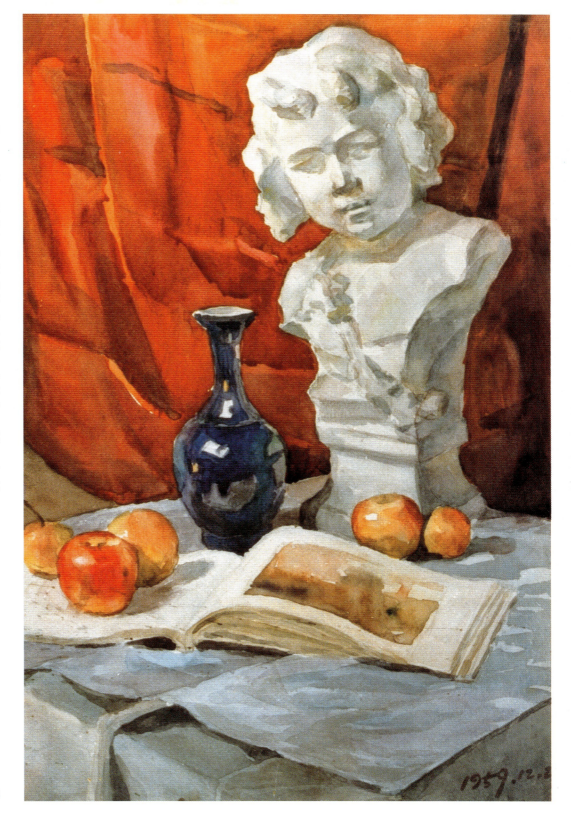

有石膏的静物（水彩） 韩程远

水彩画的几种特殊画法

特殊技法在某些局部地方要谨慎使用,万万不可滥用。用好能起锦上添花的点睛作用,否则适得其反。

浸纸法——是湿画法的一种,这种方法宜用于画风、雨、晨、雾等景色。将纸提前一天浸透,铺平后擦净水分,画时将遮在纸面的湿布拿开,在湿润的纸面上作画,色彩润泽,笔触活跃,对表现气氛最为有利。

沉淀法——作画时可用多量的水调不透明的色彩(群青、赭石、熟褐、土黄等)画在用橡皮擦过后粗糙的画纸上,出现的沉淀现象,这种美丽的纹理是画家制造出来的。

浆彩法——是颜色调入浆糊所完成的画面。有特殊的意味,色彩漂亮而复杂,可用稀、稠等不同手法分别去画静物或风景的树、草、月夜,还可用笔杆划出树枝和其他细部的线,最好一次完成,重复则灰暗污浊。

加盐法——底色未干时洒盐,干后则产生雪花效果,这种办法适合画雪景。

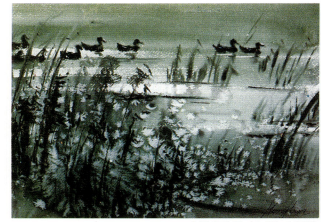

白洋淀鸭群(水彩) 宁泓麟

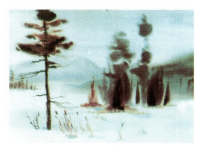
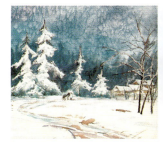

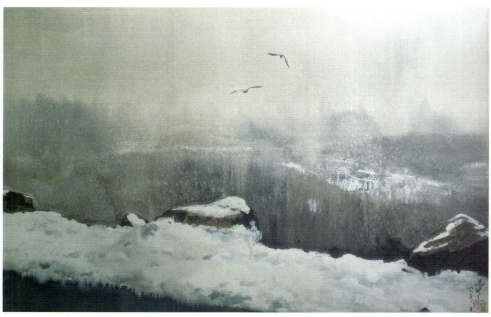

茫野(水彩) 杭鸣时

排水法——用蜡笔、油画棒和一般的蜡烛、松节油，可以对后上去的水彩颜料起排斥作用。如画深色背景前的栏杆、桅杆、缆绳、树枝等。"留白胶"在水彩、水粉制作中，尤其是在深色区域留出精细的白线或点比明矾和蜡涂抹留白效果更好，干后用橡皮或手指轻轻擦揉"留白胶"即可剥离画纸，露出纸的白色。要求画纸挺实，"留白胶"不宜太厚。此外还有许多特殊方法不一一列举。

喷洒法——用喷壶喷水，作人工喷洒，或利用细雨、小雪花任其自然洒落。室外冬天作画，水和颜色在纸上结冰后化开，形成富有意趣的效果。

一定要趁色彩湿润时用清水喷、撒、滴，画面上滴到水的地方颜色迅速跑开，产生斑斑点点的效果，水多扩展面积大，水少则小，关键在于湿润程度，太湿则浅点易跑光了，画面模糊，太干则产生不了"点"的效果，此法多用于表现雨景以营造气氛。

干、湿刮法——用刀干刮以表现树枝、草丛、波光和高光明亮部位或用笔杆趁湿刮。

洗涤法——用含清水的笔或海绵洗出需要的形态(或用来减弱色彩浓度、纯度、对比度)。这种画法比留空画法要柔和得多，有时用于画物体暗部反光及暗部浅色形体或柔和质感的物体，有时用于修复画面暗部画得太清楚的部位或太"花"的地方，洗过后再画或轻轻地擦洗减轻对比，使画面统一。还有在一、二遍色未干时将笔上的水分用手挤净，把画面亮部逐块洗出，此画法在风景画中多用于天光、水光、炊烟、晨雾中的物体。

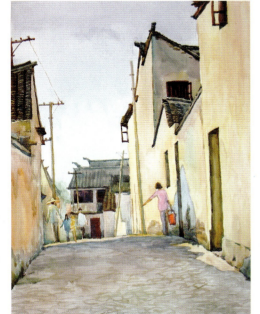
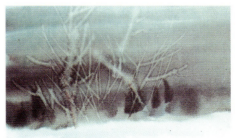

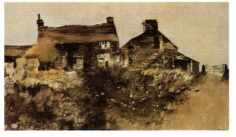
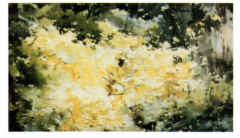

江南小巷（水彩） 韩程远　　　　村舍（水彩） 昂格西·布洛克利（美）　　　　草（水彩） 梁文亮

静物课堂写生（水彩） 学生作业

水彩画常见的弊病

生——是指用色太单纯，纯色用得不当。要理解色彩规律，特别是补色关系，要用具有明度、纯度、冷暖变化的色彩去表现对象。

火——暖色用得纯而不当。经过色彩训练后逐渐学习用纯色，加强色彩修养逐步走向成熟。

灰——缺乏应有的明度对比，和素描中"灰"的弊病同出一辙。要抓住中间色，以它作为比较的依据，深的要加深；亮的要预留。水彩画因讲究水分饱满往往冲淡颜色，解决这一矛盾的办法是笔尖蘸色要浓厚并少调，用补色相加或用黑加一种颜色，使深色有色彩倾向。

脏——因为画不准而反复修改过多。要尽可能地减少遍数，画准颜色；后上的颜色要纯，要考虑叠加后的色彩效果；用笔要肯定，不要过多地在纸上反复涂抹。

花——画得琐碎、平均对待、对比太强、反差太大，破坏了整体效果。要加强调整删繁就简，以罩染的办法统一画面，减少对比。

跳——画得过深、过浅、过纯，会破坏了画面的主宾关系和空间距离，往往用洗涤或罩染去补救。

腻——色彩叠加过程中没拉开距离。要加强笔触，表现应有的层次。

水彩画的调色和用笔

水彩画有三种调色方法：混合法、叠加法和并置法。混合法从调色盘到画笔再到画纸一直处于水色交融过程中；叠加法有干、湿叠加之分，要注意两层色彩综合效果，尽可能保持透明感的色彩微妙效果；并置法的调色效果不同于前两者，它是通过视觉综合完成的，并有利于加强色彩的纯度，表现光感和动感。水彩画重要的是掌握好颜色的纯度、用水的淋漓酣畅，但水多色彩纯度就要降低，要保持高纯度的色彩就要求不调或者少调。水彩中常见的情况是协调柔和的多，对比强烈的少，根据需要通过加强色彩纯度来强化色彩对比，增强色彩力量。

水彩画的用笔能充分体现水彩画的特点和表现方法，并吸取中国书画用笔的功力，如正、侧、顺、逆、轻重、徐疾，使之达到遒劲有力、圆浑持重、沉着自然、轻松痛快、刚柔并济。以不同的用笔表现物像的质量感，为表现动感和流动景物用笔宜快，利用"飞白"增强动势。表现远处的空间层次，用笔要简要、概括。讲究用笔并注意力度和韵律感，笔意洒脱，充分发挥写意性，以求单纯、明快的视觉感染力，充分发挥如真似幻，幽深清远的审美情趣，这不仅为塑造形象，也是作者性格情感的抒发，更是一种高层次的艺术追求。

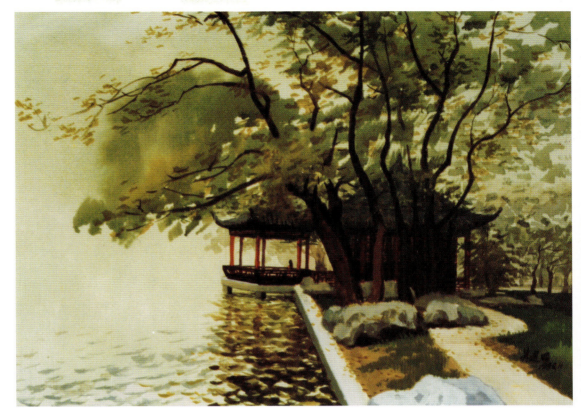

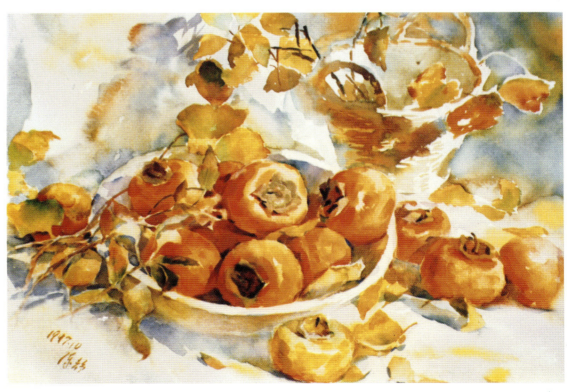

上图 晨（水彩）朱建昭
下图 果实（水彩）陈静

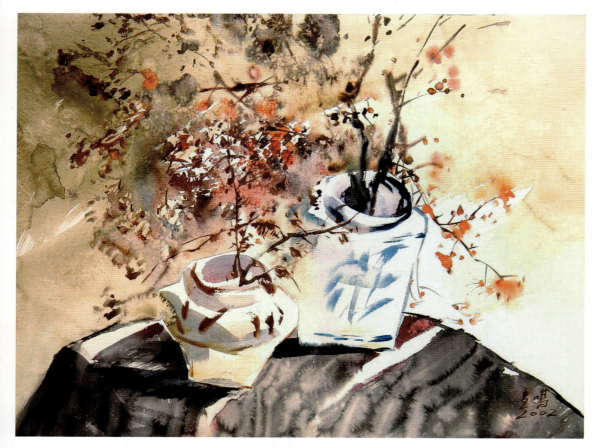

水彩静物写生

色彩训练一般从静物开始,选择布置稳定的室内光源便于较长时间持续练习。结合生活实际去设想,组织繁简、难易、质感、色调、情趣不同的画题进行写生。一组蔬菜、瓜果,一束鲜花或是生活用品,不仅被它的造型、色彩所吸引,而且还要引人联想,培养触物生情的艺术感觉。水彩静物写生训练,充分运用水彩画技法,画面要达到色彩准确、构图得当、形体塑造充分、质感真实、情趣生动、画面完整和谐。

■ 单色静物写生

单色练习可限用二、三个颜色,如赭石、群青,使色调统一集中精力去掌握水分和用笔。

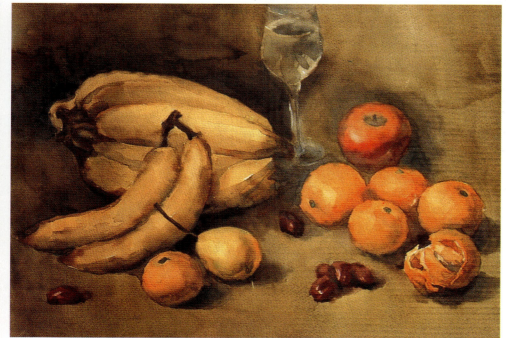

上图 花(水彩) 孟鸣
下图 静物(水彩) 韩宇翃

静物（铅笔淡彩） 韩宇翃

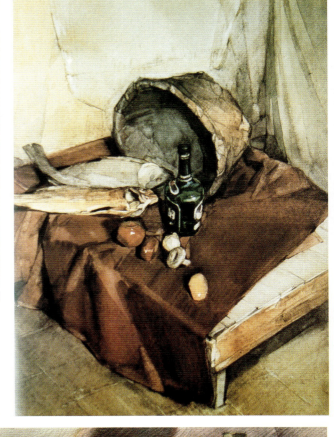

右上图 静物（水彩）列宾美术学院
　　　 一年级学生习作（俄）
右下图 静物（素描淡彩） 韩宇翃

■ **淡彩写生**

　　淡彩写生是素描写生到水彩写生的过渡，可用铅笔、钢笔、炭笔等不同工具去画。罩色时在素描写生的基础上根据所画物体的色彩再罩上水彩的淡颜色，按铅笔素描或钢笔素描的作画步骤进行，不需要涂过多层次的中间调子，要简练明确、概括，调子过多反而灰暗。可用疏密不同的线条来组织物体的深浅、明暗变化，对所画物体要表现质感和主次关系。它较水彩略淡一些，不需要用浓重的颜色去画，否则会失去淡彩的意义。在素描的线条、轮廓和调子画好后，根据受光物体的色彩冷暖变化用水彩颜料淡淡着色，着色时侧重大片变化，要清新明快，多用淡雅的调合色并运用水彩干、湿不同的画法。颜色涂得尽量比实物稍浅淡一层，所有物体都要同等减淡，不能有的减淡、有的浓重，总体递减仍不失为一幅完美的画面。如感到不足可待干后继续刻画，但素描与着色遍数不宜过多，可参差进行。画的遍数不宜过多，能一遍画好就不必反复涂抹。远处的、背景、大面积的和暗部要湿画，中间部位、亮面要干画或干湿结合进行，高光留白或稍施颜色。画面色调要统一，并体现出冷暖倾向、条件色变化。

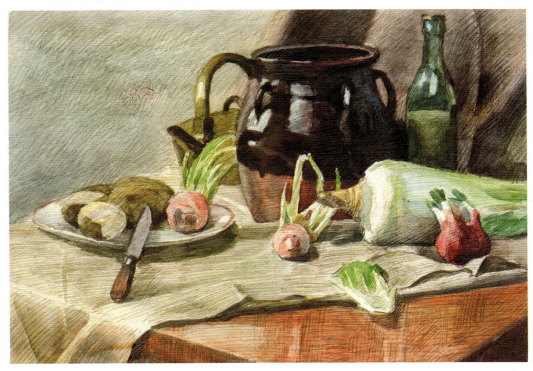

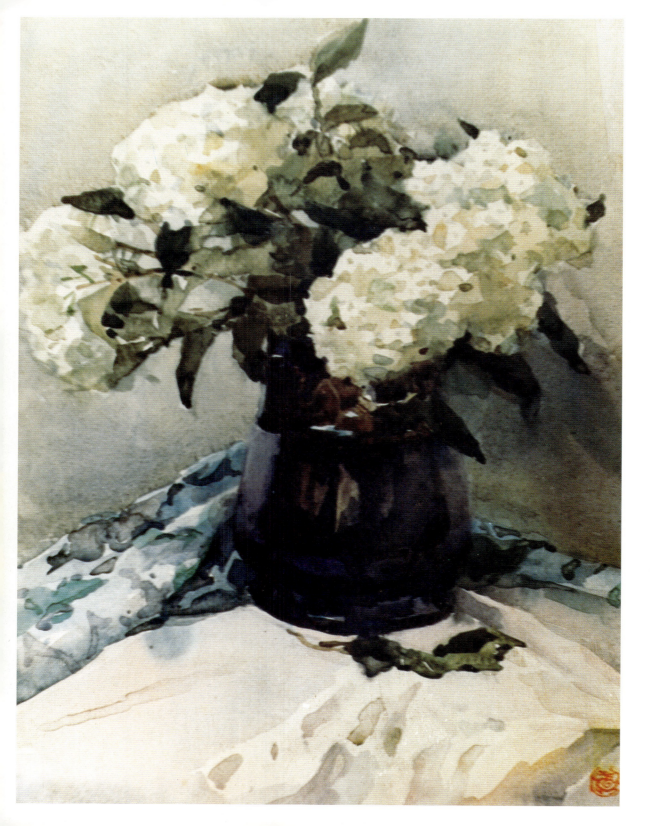

白绣球(水彩) 杨云龙

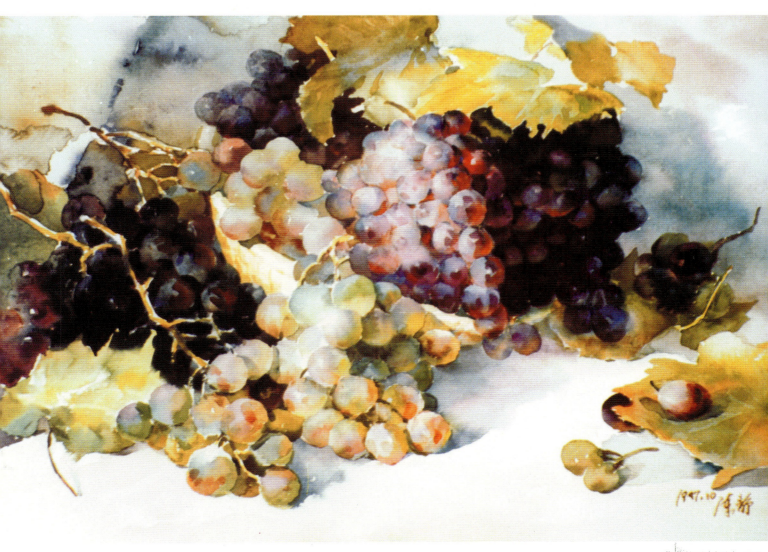

葡萄熟了（水彩） 陈静

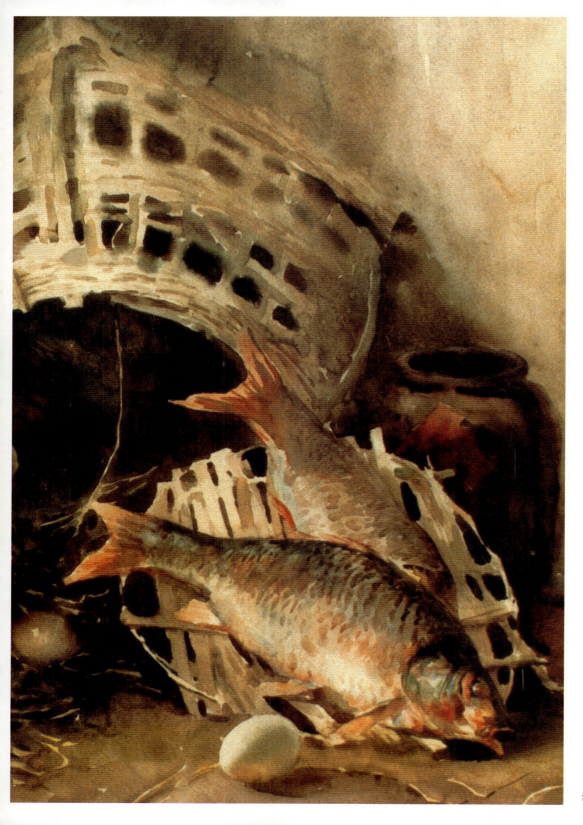

水彩静物写生方法步骤

起稿——一般用HB铅笔以准确的线条画出物体的轮廓、明暗、主次、前后、虚实可用轻重略有差异的线条加以暗示。起稿要轻，少用橡皮，保持画面整洁效果。

着色——着色的一般进程是先浅后深、先湿后干、先远后近。第一遍要抓住重点照顾到前后空间关系，避免平均对待。无论从主体物去画还是从背景画，先用较淡的颜色由明到暗铺上大体颜色，这个阶段不画细部，也不画最重的颜色，只画大体气氛。湿画法则充分显示水色淋漓的效果，做到一气呵成，减少重复，各部分要衔接好，落笔要果断准确；第二遍深入刻画。在深入重点表现物体细部的时候，要根据物体每部位的不同情况采取干湿不同的方法去画。干画法表现物体结实充分，由浅入深，从大面到细部全面铺开，逐层叠画，每遍颜色都要保持透明，可干湿交替进行，先把画面中各个物体之间的色彩关系画好之后再深入画形体的具体细部。

调整完成——从画面整体出发进行检查、调整，要做到画面表现效果充分而不腻，简洁而不空，并不断地积累经验。

渔家乐（水彩）　韩宇翃

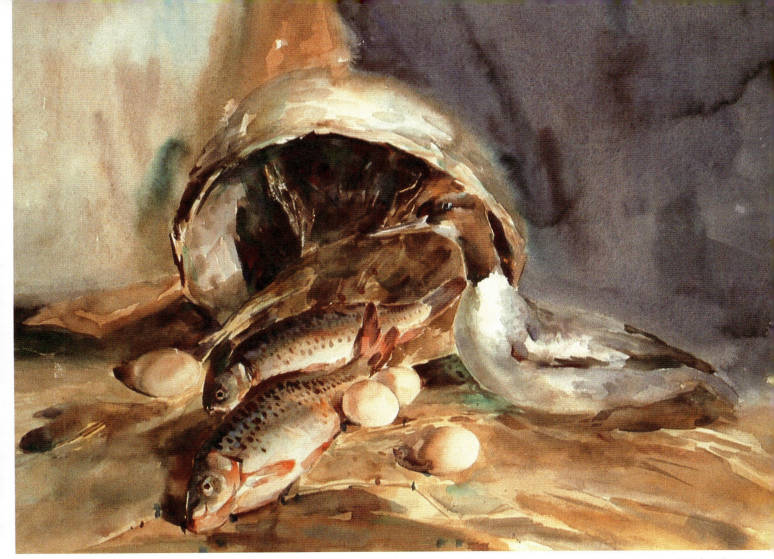

静物（水彩） 韩宇翃

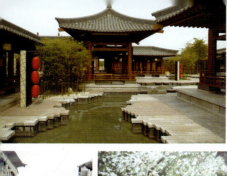

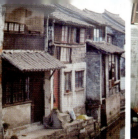

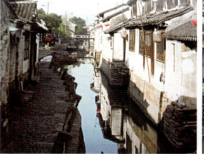

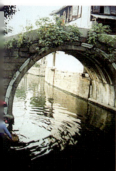

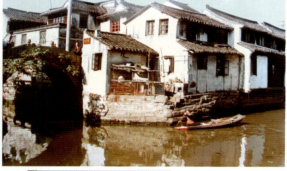

直面大自然到生活中去，画风景写生，多看、多思考、多画、多实践

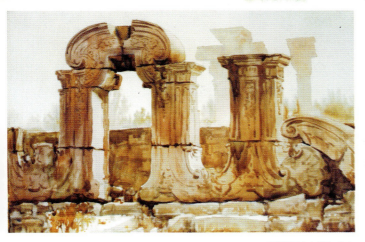

圆明园(水彩) 薛义

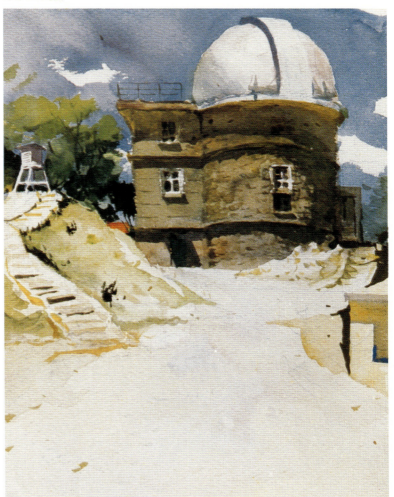

废弃的风景(水彩) 蒋烨

水彩风景写生

　　水彩风景画写生是把大自然美转化为艺术美的过程。要"以景抒情"、"情景交融"以达到绘画上的意境表现。不要局限在表面的模仿、记录对象,要进行提炼达到升华,充分表达诗意和情调,达到绘画上的意境表现。自然山川、田埂、树木、花草、建筑物等都可以作为描绘对象,江南水乡、小桥流水、田园草舍、北疆雪原、丛林银装,经过画家匠心独运的倾注,都可成为风景画的好题材。以激励人们对大自然的向往,给人和美的陶冶。

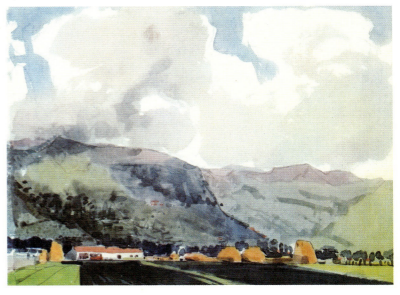

右上图　夏天阳光(水彩)　任晓诗
右下图　秋(水彩)　张子生

水彩建筑风景写生在建筑院校及设计艺术专业的美术教学中占有重要的位置,特别是从画建筑到建筑画,为的是研究建筑和环境的关系。画建筑要表现的是艺术的真实,而不是记录式的真实。要研究、掌握自然界的变化规律,建筑物在特定瞬间环境中的变化规律。水彩建筑风景写生要把建筑物与环境同时考虑,有时建筑物作为主体,有时作为环境的点缀,还有突出建筑局部的画面和把建筑物放在中景和远景部位处理,或精细刻画,或概括表现。建筑即是凝固的音乐,因此画建筑物要通过水彩技法和绘画语言的构图、明暗、色彩等形式因素来表现其韵律和节奏感。

■ 水彩风景写生的景物表现

天空——在风景中起着重要的烘托作用。营造气氛、把握色彩、意境体现是很富表情的部分。晴朗的天空不可画得过于浓重,着色时用较大的画笔饱蘸水色,用偏锋自上而下,从左到右随意涂抹稍留飞白,使天空呈现透明感。要注意画面的上下、左右、深浅、冷暖的色彩变化。晴空的蓝天常含群青和紫的成分,远处偏暖。阴天呈冷灰色,而逆光、多云、阴晴、晨暮颜色变化各异,不是简单的蓝色。

由于季节不同,云彩千姿百态,云朵要有透视感觉。画云一般多是干湿画法兼用,这样所画天空生动自然,云朵轻盈飘逸。为了拉出空间,画天空、云和远景最好趁湿一气呵成。画雨景可用湿画法使天空远景一次完成,中近景可干湿结合处理。画狂风暴雨以突出瓢泼倾泻之势,可用湿画法画中近景,局部近景可用干画法去画。为烘托雨景气氛可画风吹树枝、行人撑伞、路面积水及倒影等的点染。画雪景用湿画法表现雪的厚度和坎坷坑洼,干后用干画法加强部分的暗面,注意干湿结合,则轻松自如,画纷飞的雪花可用洒盐法去表现,大雪花的表现底色水分要多,雪花多盐粒要多,反之则少。

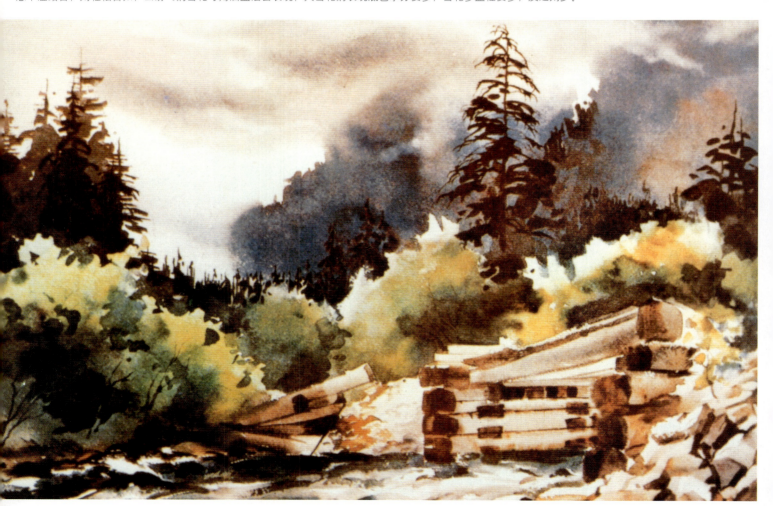

伐木者之桥(水彩) 萨博(加拿大)

云在水彩画中最能发挥水分和用笔效果,先用清水把纸打湿,乘湿用大笔画,天空色与留白部分自然渗化,随着云的浮动方向和节奏用笔,趁未干稍加深暗部,使浮云呈立体感;也可以用大笔饱蘸调好的天空色满涂天空,用干笔或海绵洗抹云彩形状,局部略加暗可出现与前种方法相同的效果。晨曦、晚霞的天空色彩丰富、绚丽多姿,画时要在整体色调的统一下采用夸张手法,突出明亮的光色以显示其特有的气氛。画晨曦和晚霞中的太阳时,先画太阳色,并湿接天空色使其产生自然的渗透,要注意晨曦中的颜色要偏冷,而夕阳晚霞的颜色则呈现华丽、鲜艳的暖色调。

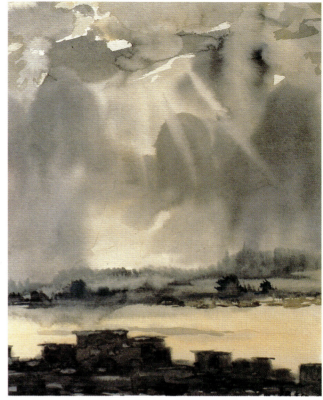

上图 雨后(水彩) 杨栋
下图 峰岳天边(水彩) 刘远智

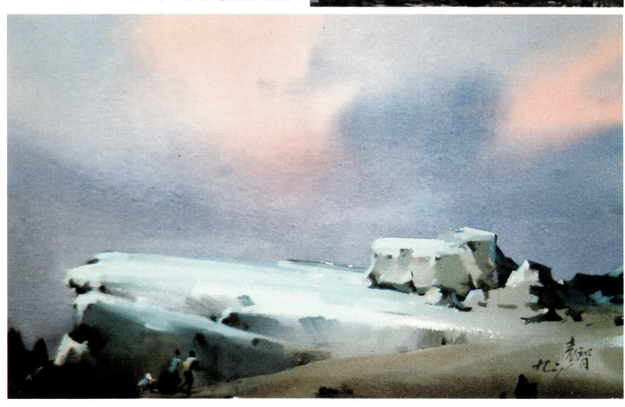

湾（局部）（水彩） 江启明

小溪（局部）（水彩） 梁文亮

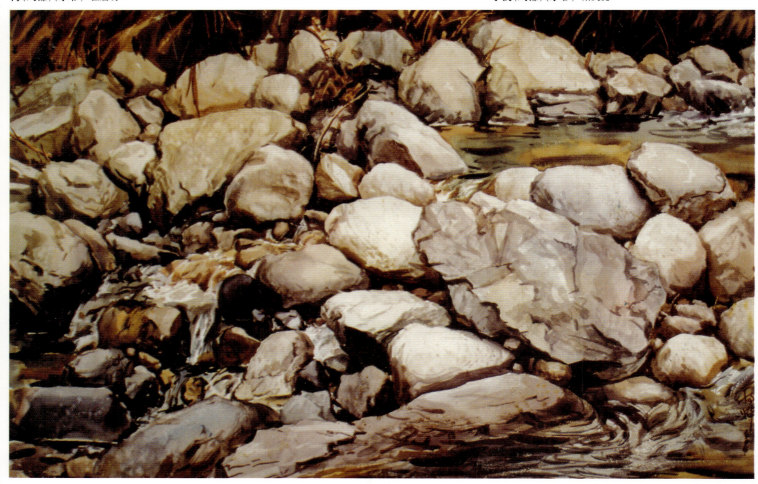

小溪（水彩） 蒋烨

山石——在画面上的山要画出前后远近层次和体量,画时要远山取其势,近山取其质。远山、云雾中的山色则淡薄,一般采用湿画法,乘天空未干时,根据山的造型用大笔湿接以表现其韵味。画峰顶、山脊要虚实结合,虚处天空色水分要多,实处则少,涂天空色时应考虑水分的运用。中近景山在不同的阴晴变化中都要画出清晰的轮廓和脉络。近山要用色彩的冷暖画出它的体量和质感,表现山石的纹理要讲究用笔。

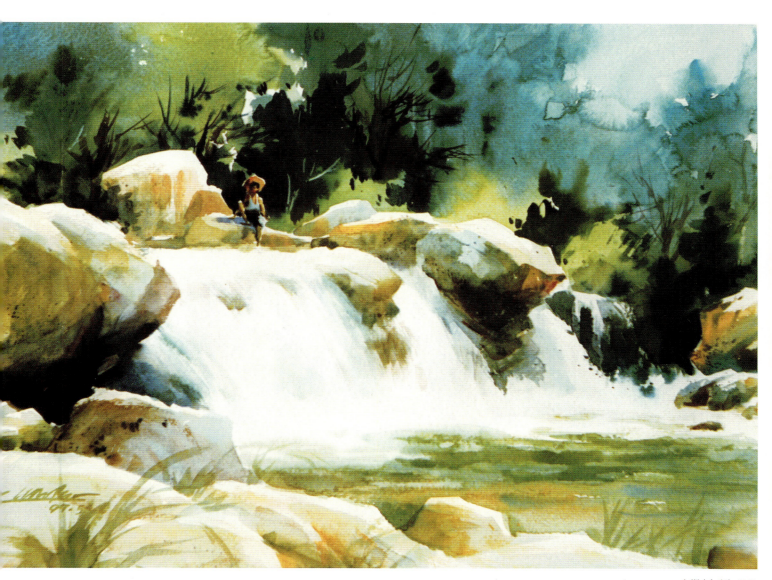

山瀑(水彩) 姚波

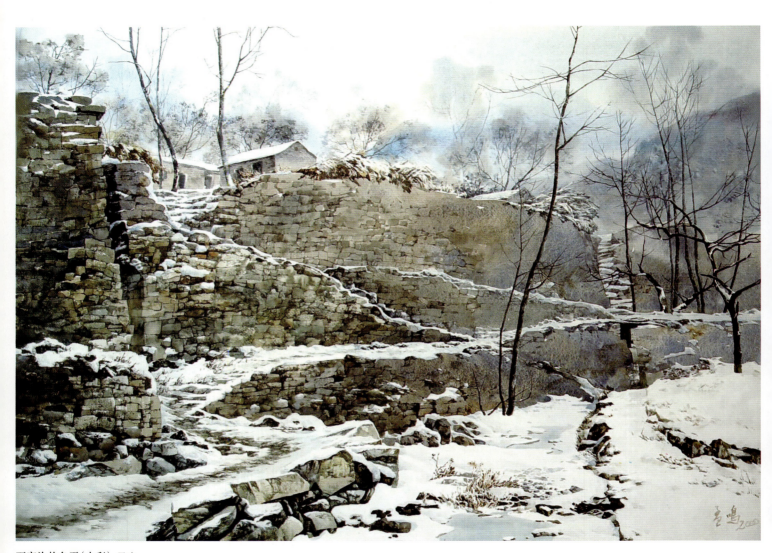

石寨沟的冬天（水彩） 孟鸣

水——练习时要先易后难表现水的形状和韵律,因为水动静多变,光色复杂,先从平静的水面画起,逐步再画微波荡漾到波涛汹涌的江河湖海及浪花飞溅的狂泻。平静的倒影如镜,倒影的形与实景成对称状,但比实景的明暗、色彩对比要弱、略灰,多用湿画法。流动的水的倒影破碎,形体拉长,可用飘逸笔触,以表现流动的结构、波纹荡漾的方向感。

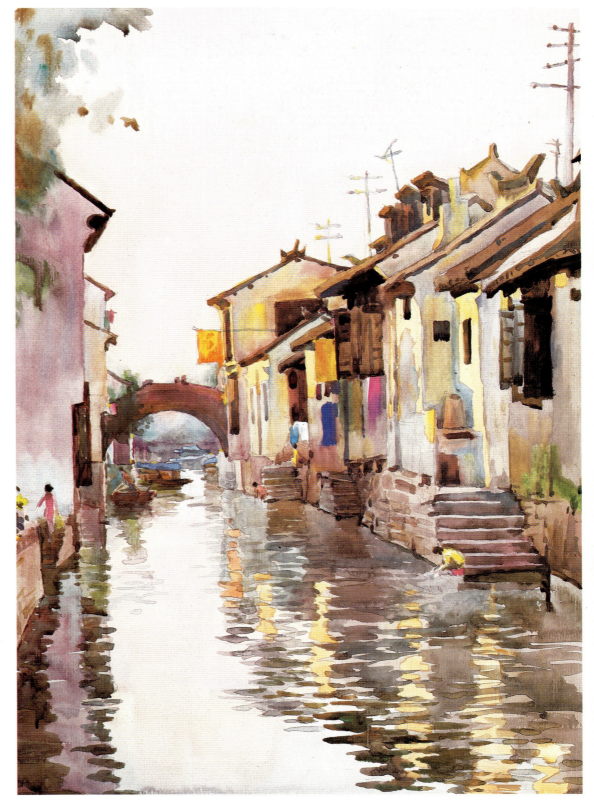

水乡早晨(水彩) 韩程远

水的颜色随着天空的色彩变化而变化要拉开空间距离,结合用笔找出微妙的色彩远近变化。整体画面要远有倒影、近有实物并略加波纹以表现层次。画浪花可留白和"飞白"或采用干、湿刮的特殊技法去表现。

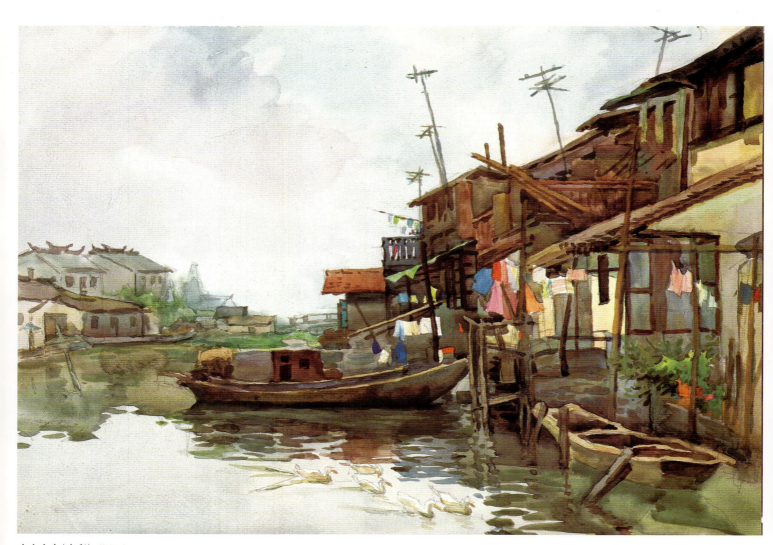

水上人家(水彩) 韩程远

海浪(水彩) 佚名

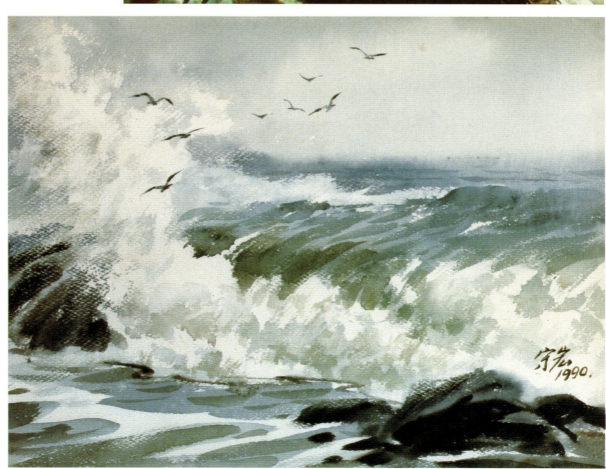

涛声(水彩) 宋守宏

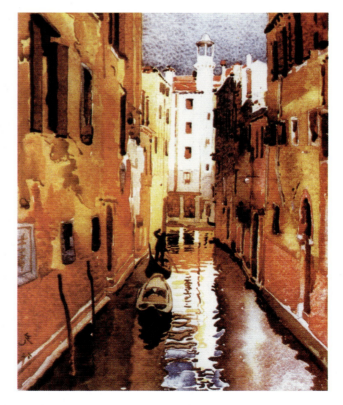

上图　秋天的水塘(水彩)　金雅庆
下左　木　　桥(水彩)　高　丹
下右　威尼斯水街(水彩)　佚　名

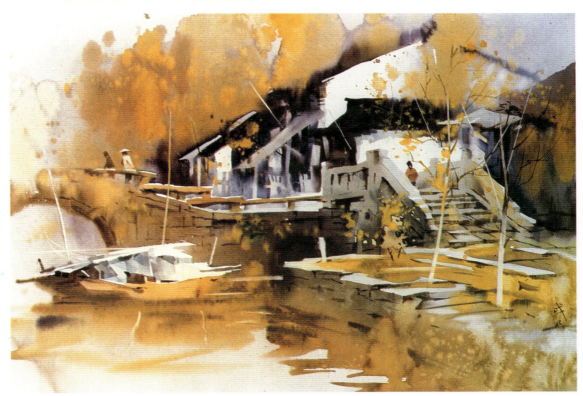

临水人家（水彩） 贝戎民

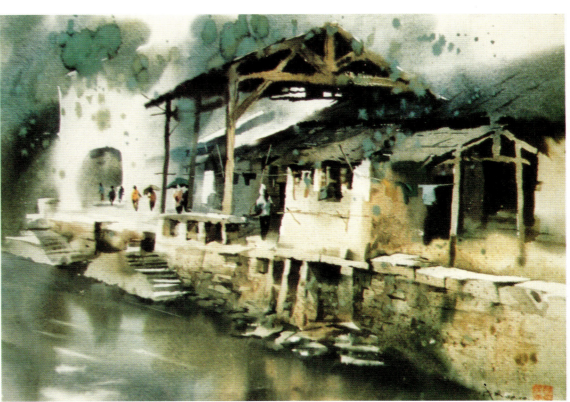

临河人家（水彩） 贝戎民

树——自然景物中树占比重很大，画树是水彩风景写生首先要解决的基本功。首先要理解不同树种的结构和形状，冬天的树明显看出枝干的生长规律，长满叶子的树画时要概括，充分体现出外形体积、

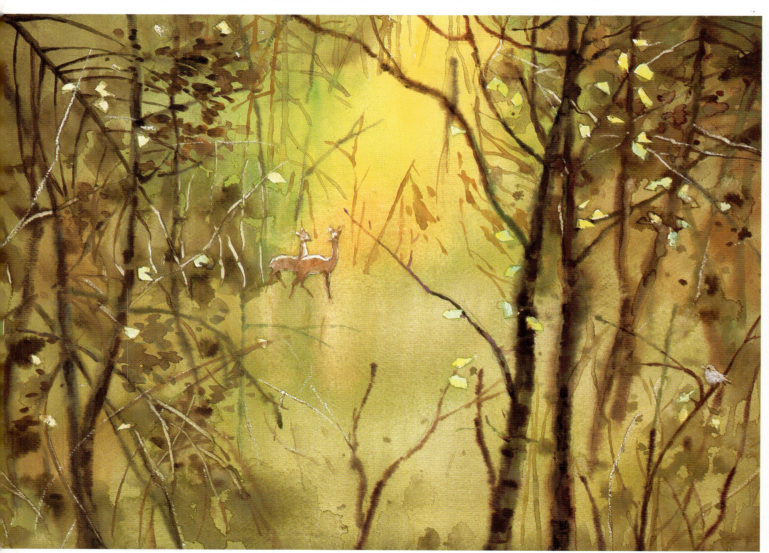

密林深处（水彩） 韩程远

团块的变化。根据不同环境和色调的影响,树呈现出嫩绿、浓绿、墨绿、偏蓝、偏紫、偏红褐、偏呈黄等不同颜色。总之树不是概念中的绿,多数情况下绿色里多调入土黄、赭石或用橄榄绿。

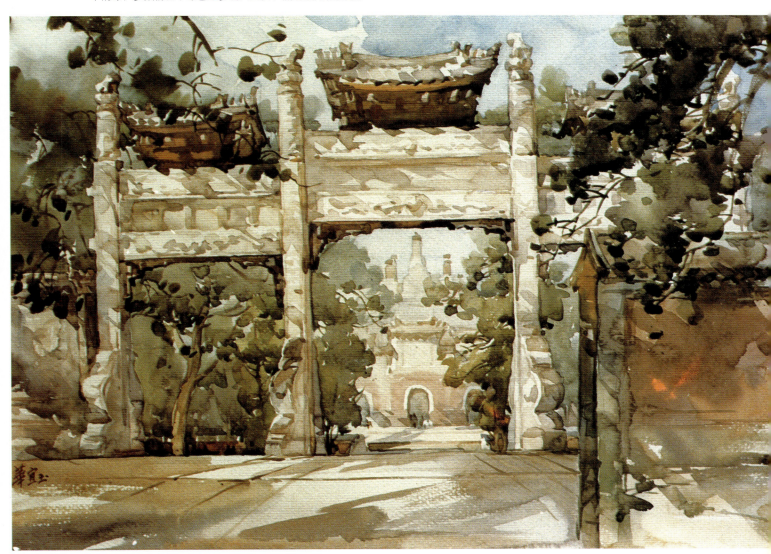

石牌坊(水彩) 华宜玉

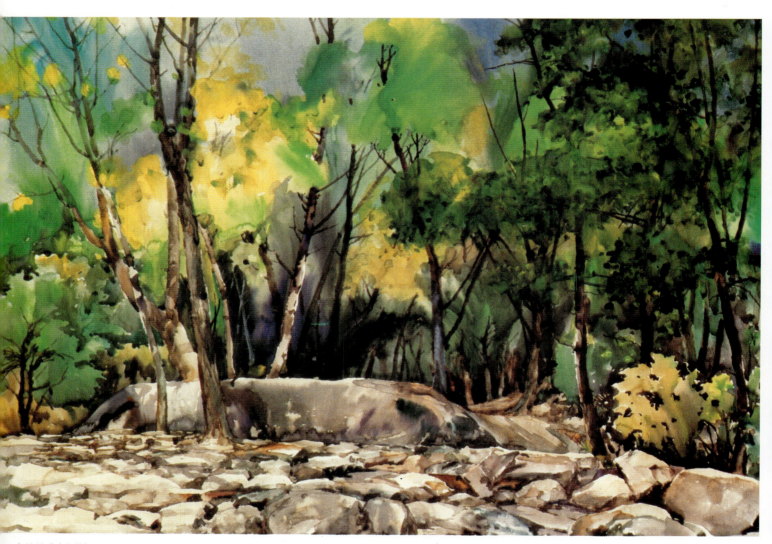

密林丛中（水彩） 孟浩

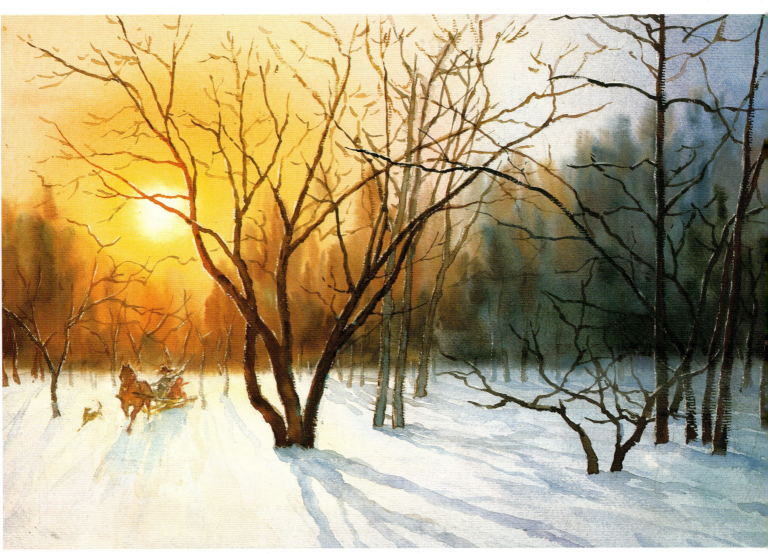

雪地夕阳（水彩） 韩程远

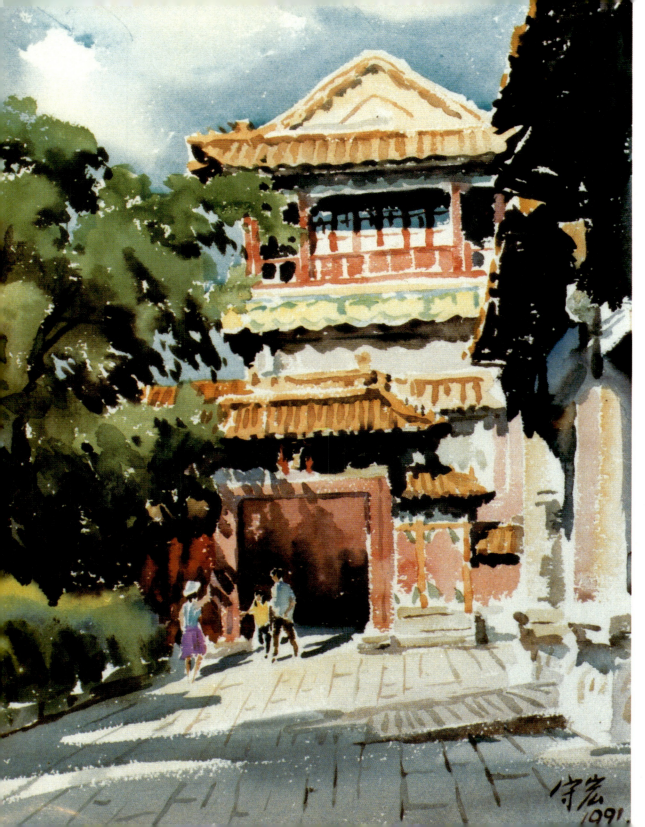

地面——画地面要考虑到与天空的关系，其色彩和造型在不同的时间、环境和光线下的变化，结合色彩的冷暖和透视拉开距离。土质、水泥、沥青地面的表现可用湿画法略示深浅和冷暖倾向。石板铺成的路面要结合透视画出横直、虚实的轮廓线。有阳光投影的台阶、坡道可根据高低、仰俯、平直面有规律地涂抹以增加立体感和透视效果，并画好色彩冷暖微妙变化。

故宫一角（水彩）宋守宏

建筑物——在水彩建筑风景写生中最主要的是培养画者的情感和较深刻的理解能力,具体地说要掌握造型特点、比例关系。尤其是我国古建筑独具特色的造型和色彩,古建筑的宫殿、庙宇、亭台楼阁的雄浑富丽堂皇,与画面的蓝天、黄瓦、红柱(墙与门窗)、白色栏杆及檐下彩绘形成强烈的色彩对比。建筑的体量感、光感及质感要重点刻画;建筑的重复构件要考虑适当省略,要加强对造型特色的刻画,如古建筑中鸱吻和檐下的必要细节,像飞檐的轮廓等这些都是所要侧重的部分。南方古建筑园林飞檐翘起较高,尤其是江南民居朴素雅致,以白墙、黑瓦、翠竹、绿丛伴以碧波倒影的画面可表现一定的情趣。现代建筑外形简单比较难画,要着重表现它的体量、质感和厚重感,要研究建筑物的构造、建筑材料、色彩、造型风格,以及所处具体环境、时间、季节的不同变化。画面中若有远、中、近不同的建筑,一定要考虑到虚实、强弱的差别,处在阴影的建筑物及局部更要概括统一,并表现光影交错的冷暖变化。

人物点缀——有些水彩风景画不可缺少在远景中用人物点景以增加生活情趣,让画面富有生气,画时一定要根据构图、色彩的需要,当然要注意比例、透视、服装、地域特点、生活气息进行动态组合。人物处在深背景,要预留位置。

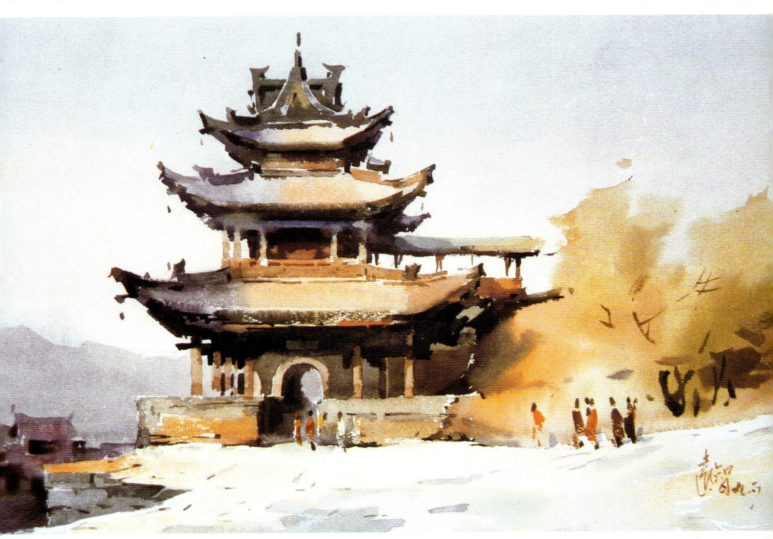

五台山钟声(水彩) 刘远智

青岛初秋（水彩）宋守宏

斗牛场（水彩） 佚名

古建维修（水彩） 刘天民

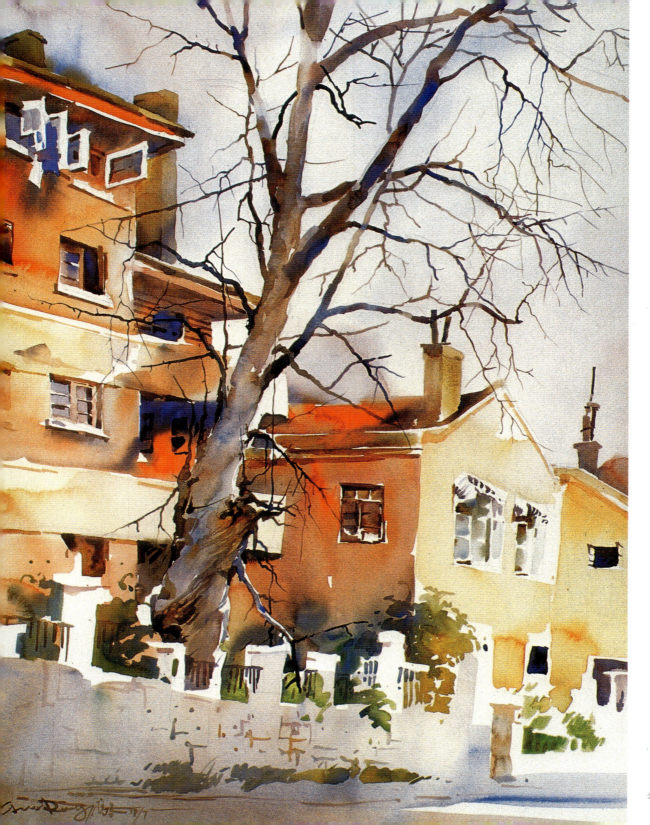

老树故居（水彩） 高冬

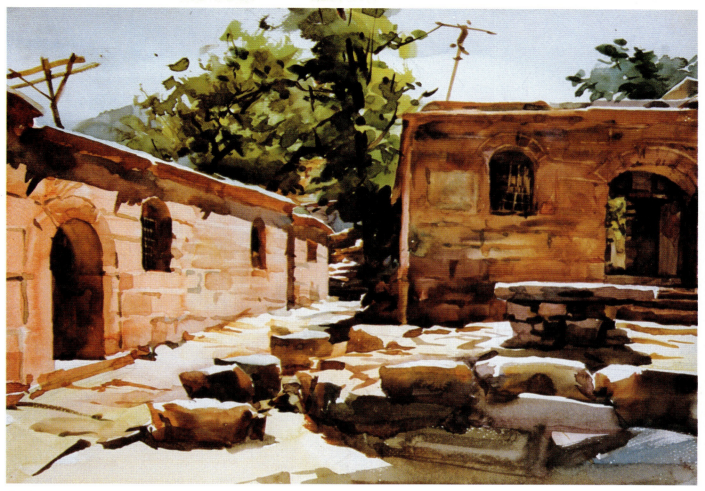

正午（水彩）朱岩

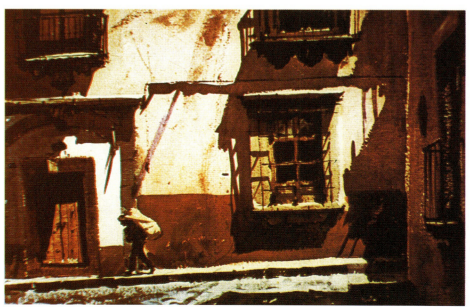

斜阳（水彩）佚名

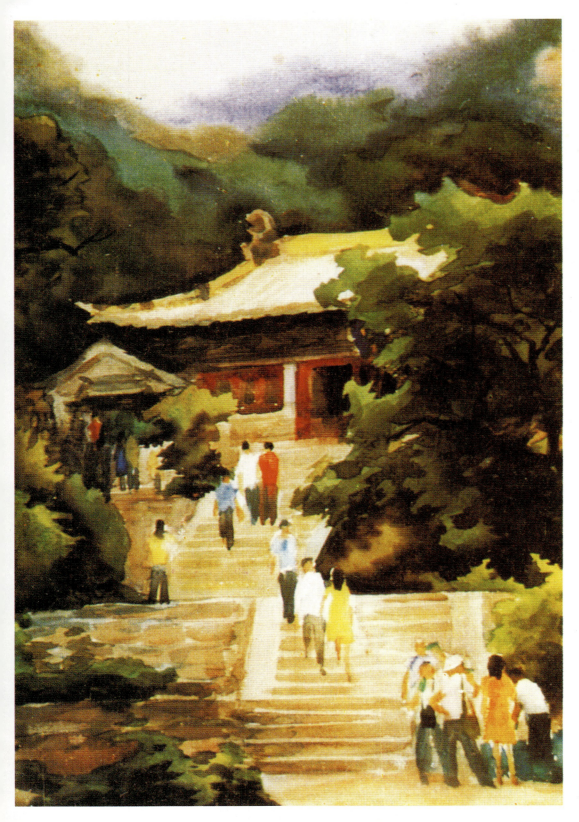

千山龙泉寺（水彩） 韩程远

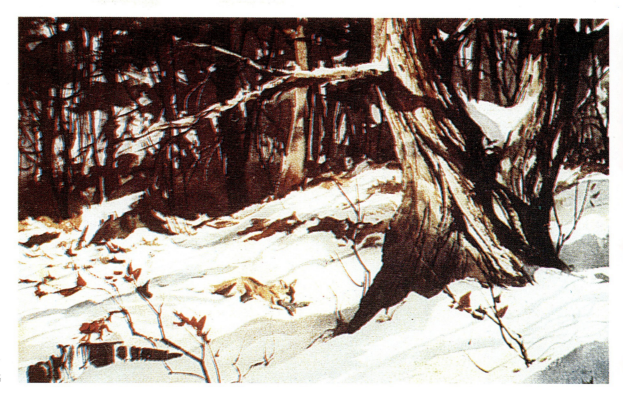

雪地之狐（水彩） 佚名

树（水彩） 贝蒂·L·施莱姆(美)

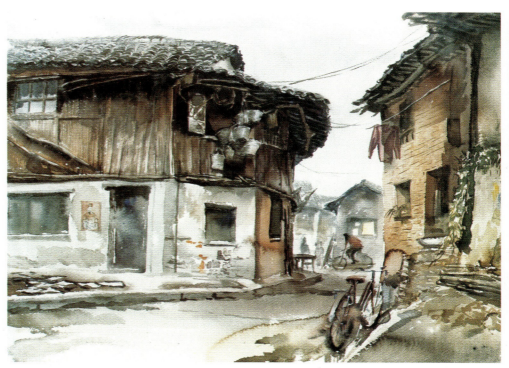

汉中民居（水彩） 祁今燕

美术基础——色彩

■ 建筑风景水彩写生的画法步骤

建筑风景水彩写生为捕捉瞬间动人情景，有时可即兴式发挥，并灵活地运用适合所描绘景物的各种方法。初学者要按着基本作画步骤进行基础训练，通过不断的艺术实践才能逐渐熟练技巧。

选景、立意——成功的画面来之不易，偶然得到的毕竟很少，绝大多数是在庞杂纷繁的景色中，跑过无数的路才能选到。对转瞬即逝的景物，有时选景很可能超过画景的时间；如画意是宁静淡雅的，可采取平静的构图用清淡的线条和色调去画；为表现风景的气势，则采用粗犷的造型、奔放的笔触和强烈的色彩去表现。千篇一律是乏味的，它表现不出千姿百态的景色和微妙的画意。又如画薄暮的黄昏、变幻莫测的雷雨就要靠观察和记忆，多去分析色调的组成，捕捉感人的特征，在头脑中形成完美画面效果。"眼睛一闭，呼之欲出"，回来趁势完成，这样画出来的画色调生动，感情饱满画意突出。

构图——水彩风景画的构图是决定画面成败的首要因素，根据选景立意和景色主题的特点，选取视平线的高低、心点、余点位置推移所造成的透视变化。要分清远、中、近三大层次，视平线低天多地少；高则呈鸟瞰；天地适中，画面平稳。在写生中可以对所画不完美的景物进行再加工，剪裁、取舍、移借、添加，以突出主题表现意境，充分发挥画家的构图技巧和艺术素养。

起稿——水彩起稿要求较严，一般用较轻的铅笔线画出构图的各种关系，确定视平线位置、虚实主次。有时根据画面需要可将某些景物进行移借取舍，并组织画面的色彩关系（包括黑、白、灰及色块的组织）、光影的分布和轮廓，画稿力求准确、完整、概括。

画天空、远景——观察景物的色调和色彩关系后，常用的方法是由远到近，从天空画起，将天色与云一次画完并与地面的远景趁湿衔接，铺大体色彩多用平涂和湿画法以晕染。要掌握水分的控制，充分考虑水色的流势所形成的效果。用湿画法在天空未干时画远景表现空间感；有些远景用干、湿结合的方法去画，必须同时考虑到与近景虚实、冷暖关系的对比，远景不要过多考虑明暗变化。这种画法符合水彩的透明性，由浅到深，先湿后干，由虚到实的原则，便于逐步拉出空间层次，突出重点。

画中、近景——中景与近景要同时进行，地面大块颜色也要画上去，远近层次色彩关系要呼应对照。由浅入深地进行，一般把重色放在最后去画。要区分色彩的透视，运用色彩对比来表现空间层次，把近景地面色、水面色（包括倒影）的深远感表现出来。

步骤一

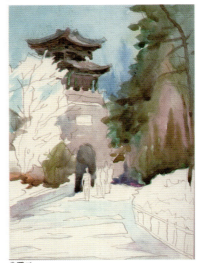

步骤二

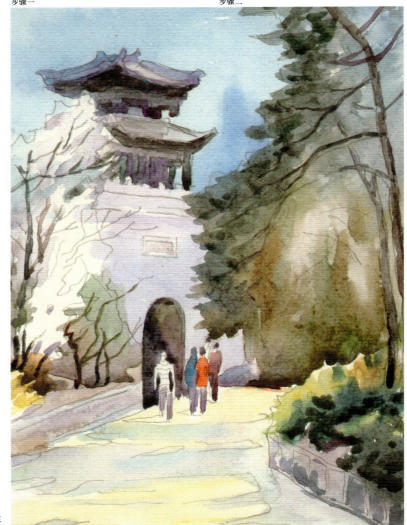

步骤三

整理完成——最后重点是近景、景物的细部和画面主体部分的深入刻画,树与建筑物等之间的空间层次和色彩区别。这时要强调和明确最重的颜色,把握整个画面的节奏和谐,大的冷暖和深浅对比。点缀人物、车辆等细节时预留出来浅颜色的物体形状,根据画面色块需要去画人物、车辆等配景,以烘托和活跃画面的气氛,并用此来显示建筑物的尺度和构图上的平衡。远处可寥寥几笔,近处则需逐渐具体,最后更要从整体关系出发进行统一整理,使画面效果更为完整。

　　水彩风景写生中湿画法的运用最适于画雨、雾景等朦胧气氛,可把纸全部打湿,由远到近趁湿挥毫;另一种是从近到远,从对画面有决定性影响的色块开始,这种画法适于画天空面积比较小的而以树、山为主的建筑物风景,能够迅速控制住主色调,逐层加色待干后从大到小逐步画完。

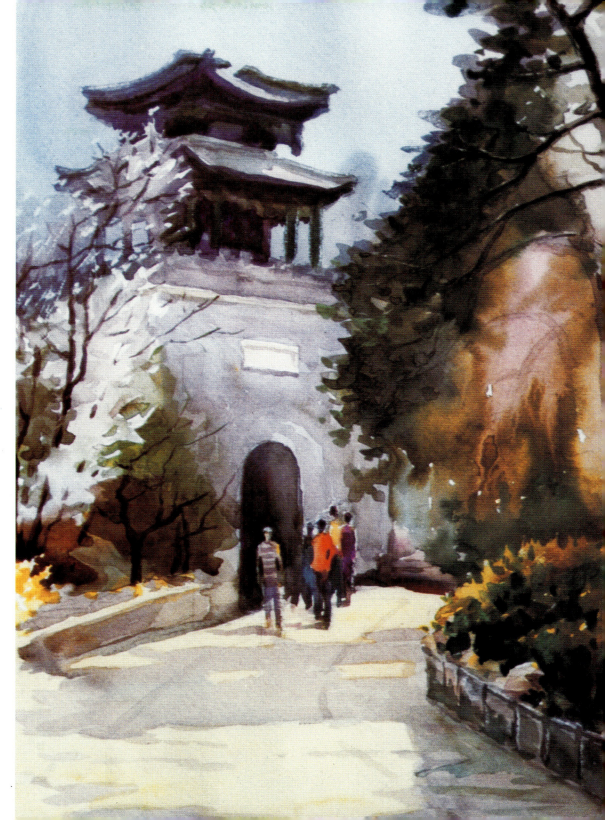

古城春色(水彩) 韩程远

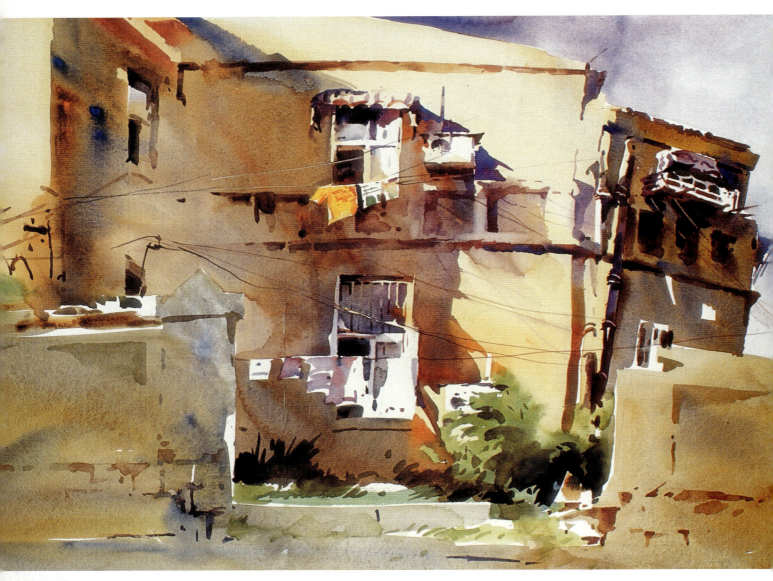

夕阳（水彩） 高冬

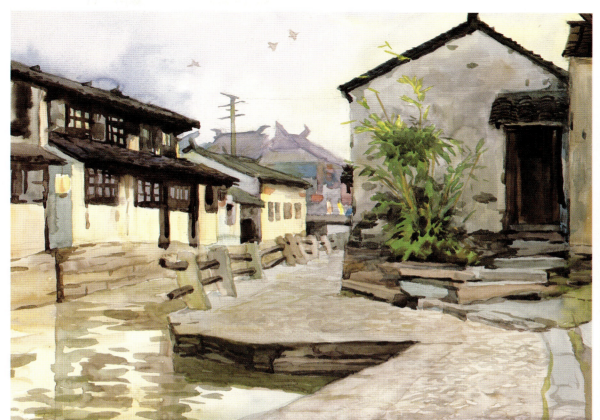

周庄小镇(水彩) 韩程远

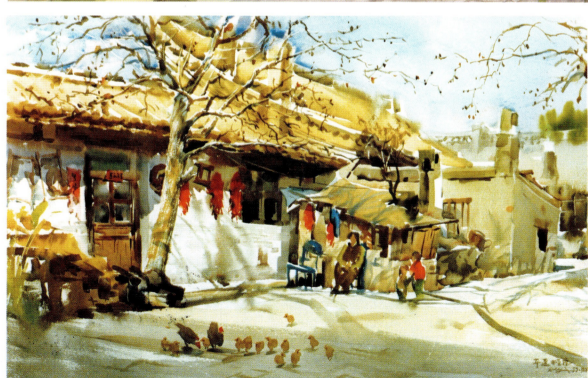

平遥古城巷院(水彩) 薛义

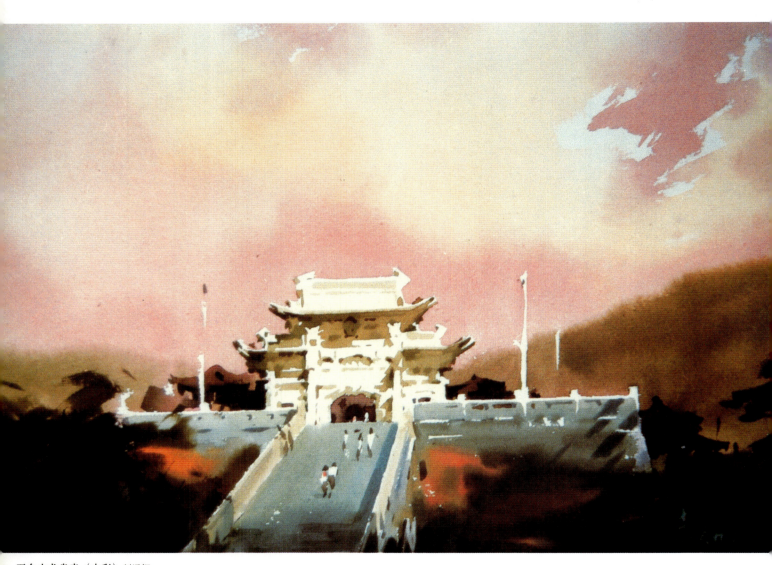

五台山龙泉寺（水彩）刘远智

画面色彩微妙而和谐，基本色调是蓝和绿，只有垂钓渔人以鲜明的黄色块，在中景上以淡淡的暖色来增加树的深蓝和深绿变化。

霍莫萨之河（水彩）温司洛·荷麦

水乡小景（水彩） 张之武

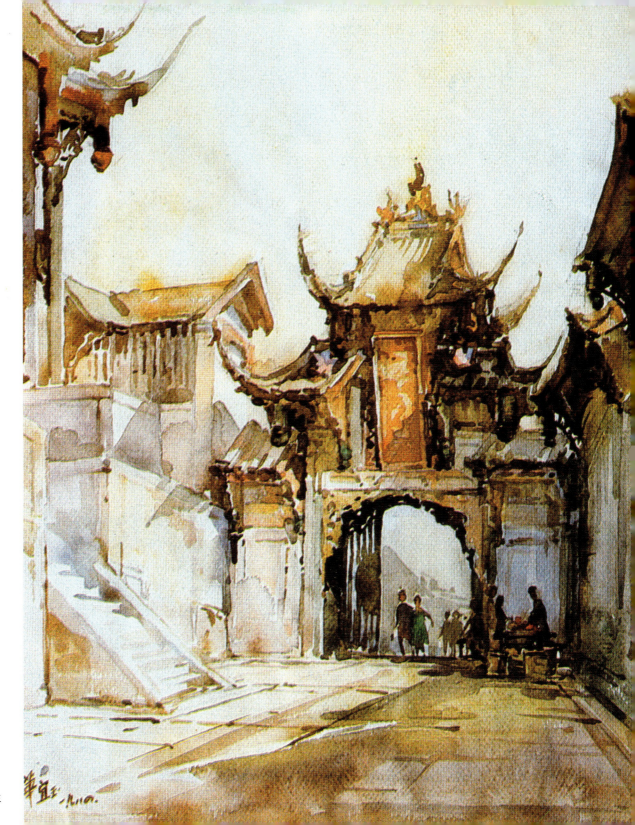

灌县二王庙（水彩）　华宜玉

海上风景(水彩) 佚名

非洲丛林的兽群(水彩)
约翰·派克(美)

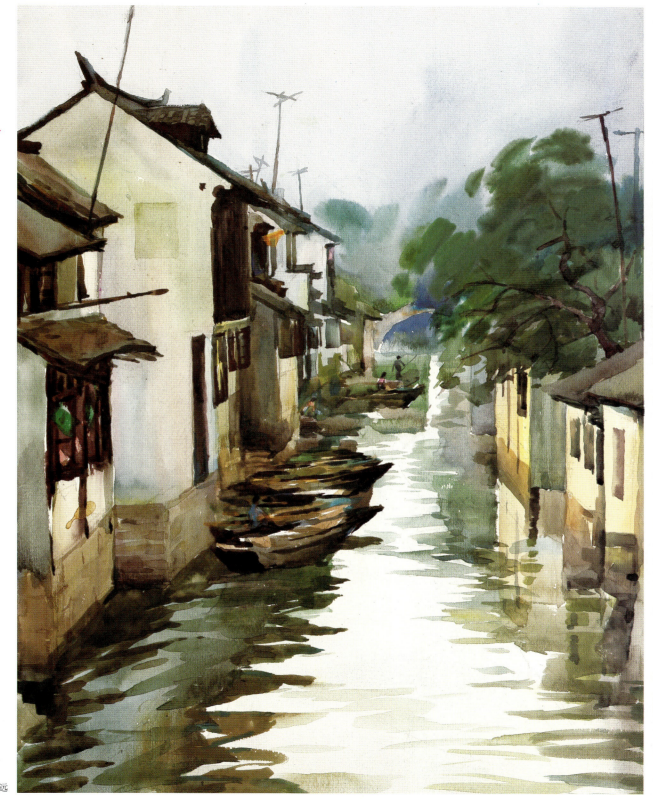

水乡河街（水彩）　韩程远

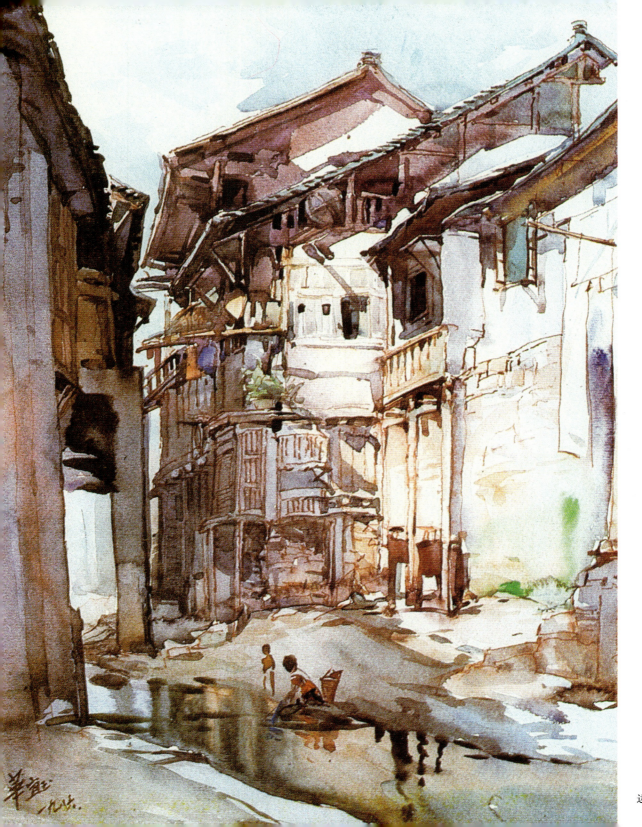

水彩画的艺术表现

■ 写实手法

当代水彩画艺术重在表现,要同步体现出画者的审美意识、艺术思维,所以画者要关注现实生活、加深对自然和客观事物的理解和感受,有感而发,对生活的原型要去伪存真、去粗取精,充分运用概括和提炼,重组画面,进行一定的艺术处理和表现。画者要不断地提高审美艺术修养和加强水彩画必备基本功,在提高造型能力、构图能力、色彩能力,熟练掌握运用水彩画技法、技巧的同时充分体现创造精神。水彩画的写实技法是传统的水彩画的手段,也是当今水彩画教学和创作的主流。

边城水巷(水彩) 华宜玉

■ **写意手法**

就是大刀阔斧、挥洒自如的意笔手法，往往体现在水色淋漓，酣畅洒脱，看似不经心挥洒，实际是画者胸有成竹、精心策划。由于熟练掌握水彩技法，就能驾驭偶然出现的效果，往往体现画家的修养、积累、功夫和对格调的追求和抒发情感，有时不被客观对象所约束，以意象出发，更多地追求"以形写意"，充分体现神韵效果，画风景时可借景抒情，追求韵味和意境之美，把客观生活的原型重组、夸张、变化形成新的画面中的可视形象。

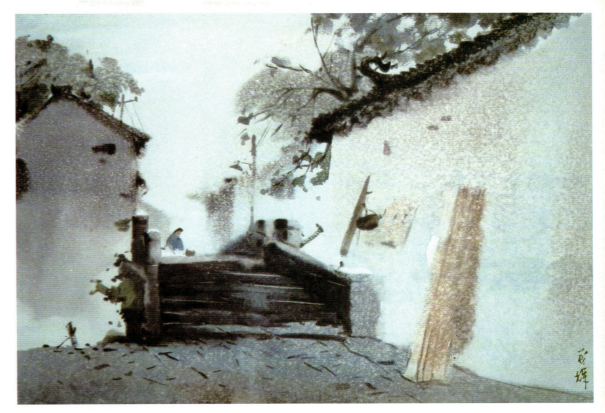

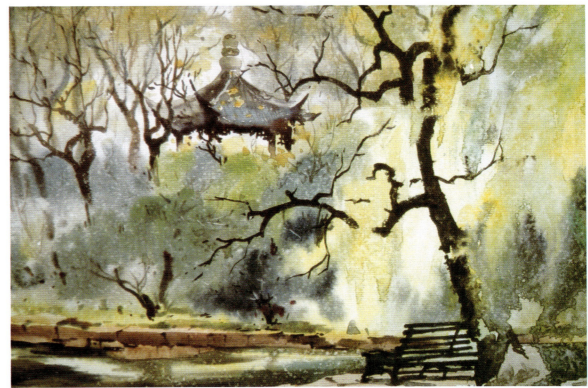

上图 春雨潇潇（水彩） 杨义辉
下图 春雨（水彩） 杨义辉

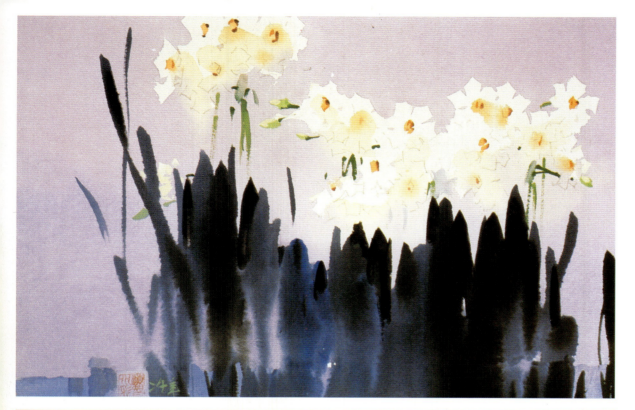

■ 装饰手法

水彩画运用装饰手法表现装饰效果，不仅在构图中反映出视觉平面感来减少光线变化，还要对客观物像的形和色彩进行重组和大色块的搭配，利用对比呼应的组合，虚实相间，甚至适当夸张变形，追求新的韵味，使之单纯、明快、强烈起来，出现一目了然的画面装饰效果。

■ 创作与制作

在水彩画创作中根据内容的需要，不拘一格、灵活运用，往往选用综合手段，强调画面的情调，或注重肌理效果，或写实、写意、装饰，或以精工取胜，或把各种方法手段揉合在一起，使之丰富水彩画的艺术语言，达到现代审美趣味。

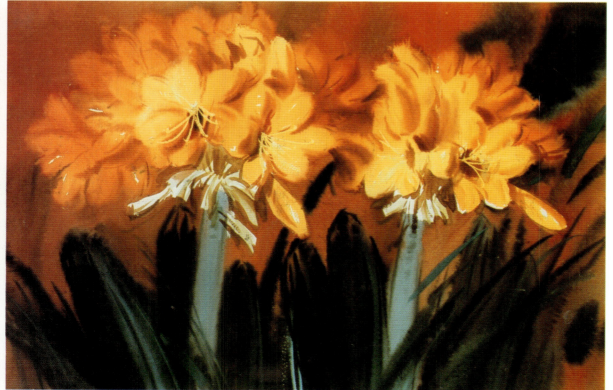

上图 水仙（水彩） 刘远智
下图 花卉写生（水彩） 张举毅

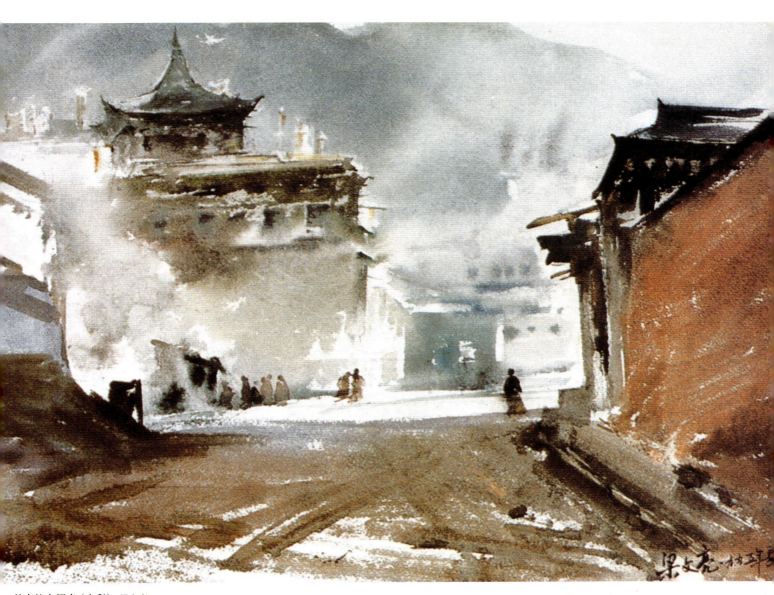

甘南拉卜楞寺（水彩） 梁文亮

公园下午（水彩） 韩程远

深秋的白桦林,主体树只突出远处两棵。画得很概括但也有变化,整体基调是金黄色秋天,天空在统一基调中以淡淡浅蓝色作为衬托,点染了秋天意境。

秋天的桦树林(水彩) 列维坦(俄)

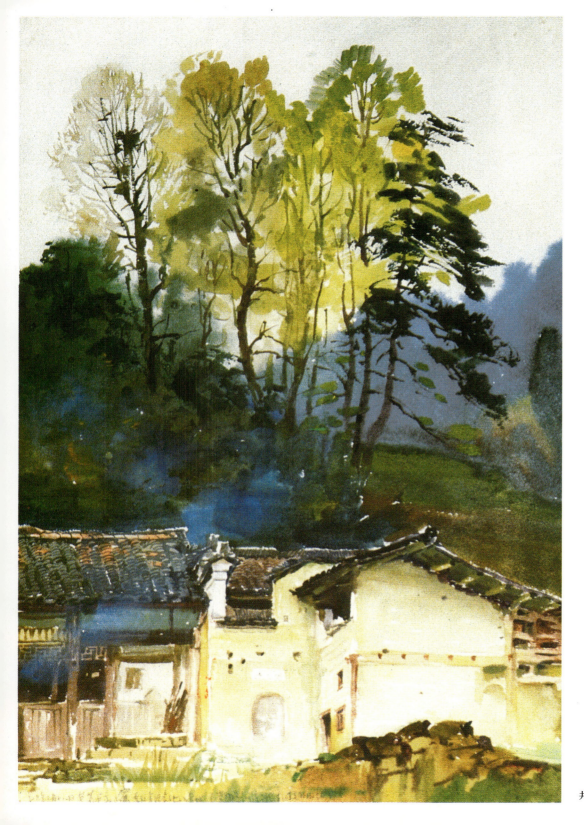

井冈山下农家(水彩) 杭鸣时

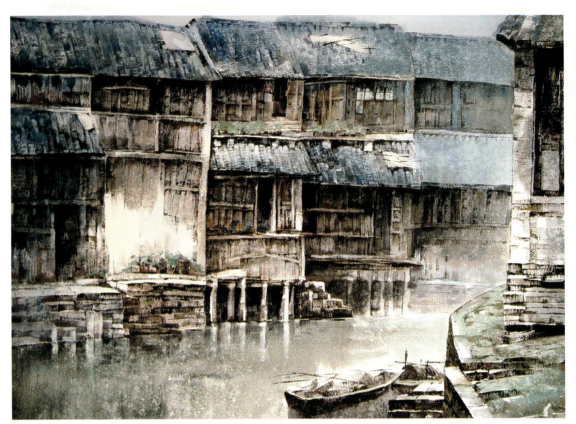

岁月（水彩） 孟鸣

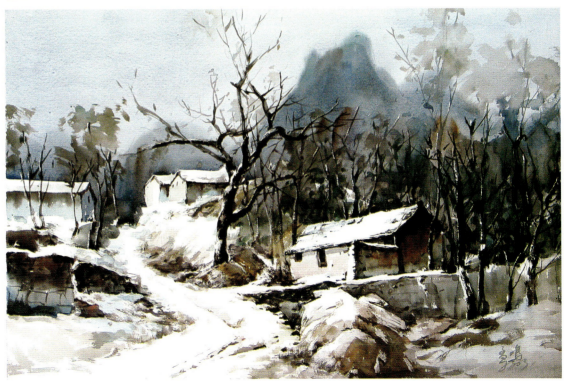

冬天的山村（水彩） 孟鸣

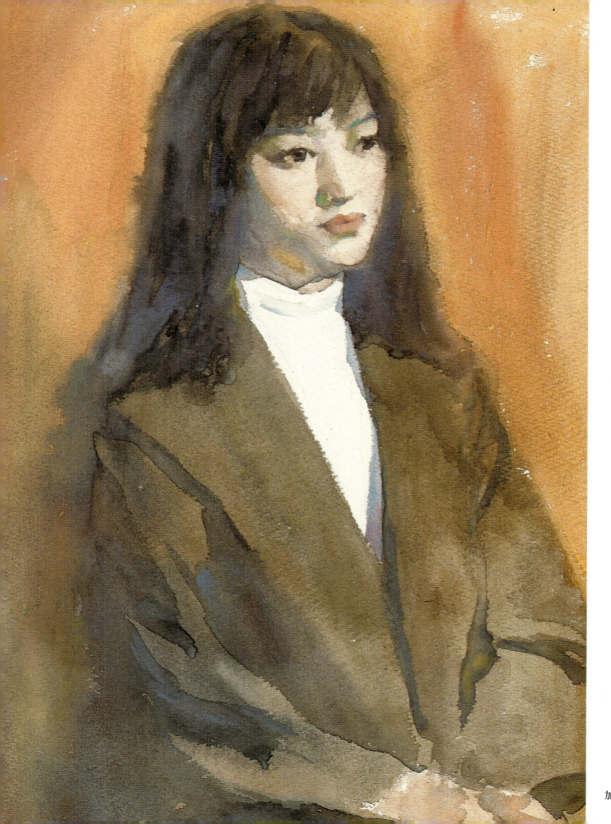

水彩画人物写生

　　水彩画落笔为定,每画一笔,形、光、色、水都要到位,由于水彩画只能加不能减的特点,画人物写生必须要具备一定的造型基础,最好是先画一张人物素描,然后再画水彩人物写生,这样先对整体形象特征有较深入了解,或根据素描再拷贝成水彩画也好。水彩人物起稿要准确严格,不要反复擦改,以保持水彩画纸面的洁净。画的过程中首先要控制并把握住主次和大的形体,特别是传神的眼睛,在刻画眼珠时要理解到它是透明的水晶体,要有高光、反光的变化,最好是一气呵成,爽快用笔。人物服装不宜画得过碎,突出主要衣纹,注意大的变化,衣服的领与袖转折处要细心对待,其余可尽量放松、简洁、概括、多用湿画或干湿结合。

加拿大班大学生(水彩)　韩程远

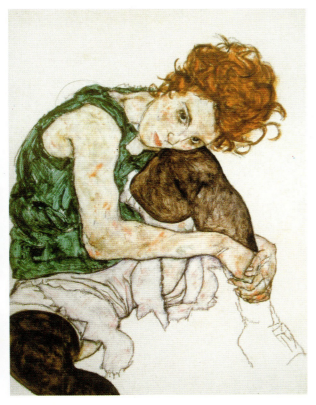

人物(水彩) 席勒(奥地利)

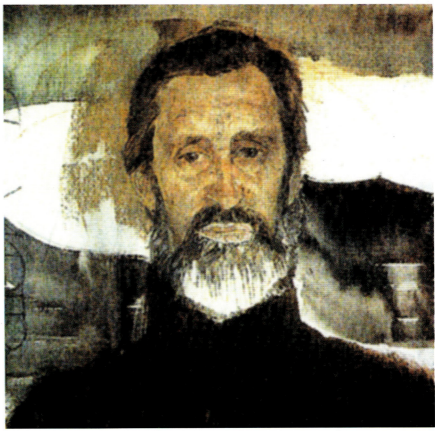

波鲁卡(水彩) 鲍卢卡(俄)

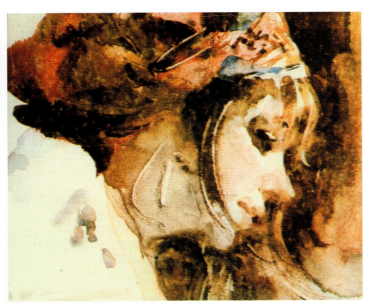

扎花头巾的姑娘(水彩) 查理·利德(美)

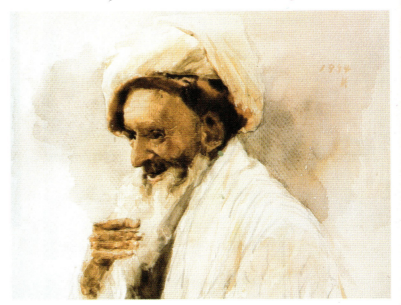

新疆老人(水彩) 关维兴

水粉画技法 SHUI FEN HUA JI FA

课程目标：
　　充分发挥水粉画响亮、艳丽的特点，掌握水粉干湿变化和技法规律，探索各种表现技法，不断创新和发展。

关键词：
　　掌握调色、用笔方法和基本技法，熟练作画技巧，步出画室，直面大自然生活中去实践再实践。

水粉画概述

　　水粉画是一种色彩绘画形式。因颜料含胶有粉质成分，遮盖力较好，作画过程与水彩画同是以水为调合剂，薄画法充分利用水色效果，近似水彩。水粉画在减少纯度加强明度时要调白粉，也被称为不透明水彩，遮盖力较强并能改变颜料的色相、色性和明度，可进行多次性绘画。水粉除无光泽外还可作长时间的描绘，画面颜料厚积可显笔触，也很近似油画，兼有油画和水彩画的特点。水粉画表现力强，水粉颜料纯度高，鲜艳明丽，效果响亮，制作方便，便于绘制巨幅画面，也可以画精细的小画，无论是画写实、装饰、抽象风格都能表现自如。水粉画近年来在绘画创作和建筑、设计艺术手绘及民间工艺美术中被广泛应用，高校艺术院系的一些专业把开设水粉画课程作为色彩教学的重要手段。

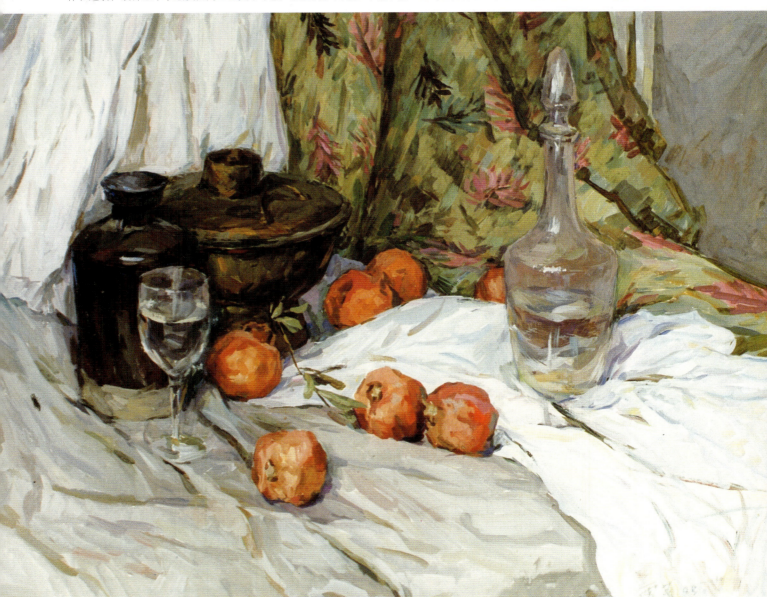

千石榴（水粉）　张雪茵

水粉画颜色性能与干湿引起的深浅现象

　　学习水粉画最大难点是解决好干湿变化的现象。水粉颜料干后与湿时不同，干后变浅，也就是常说的干湿"假"象，根据经验用清水刷湿画面后再接着画，待干后仍可还原。还有些颜色粒轻，画后出现浮沉现象，这种泛色情况出现在较厚的底色上，刚上去颜色很淡，干后反而比湿时深，原因是白粉潮湿时浮在表面，看上去淡，干后白粉逐渐被底色吸收，所以变深。特别是画面颜色涂得太厚不宜画亮，变化大的颜色如玫瑰红、青莲、紫等。以上这些现象涉及到用水、粉的量，纸吸水及颜料的性能等。水多粉多变化大，反之则小；纸吸水小变化大，要研究性能规律，不断积累经验。

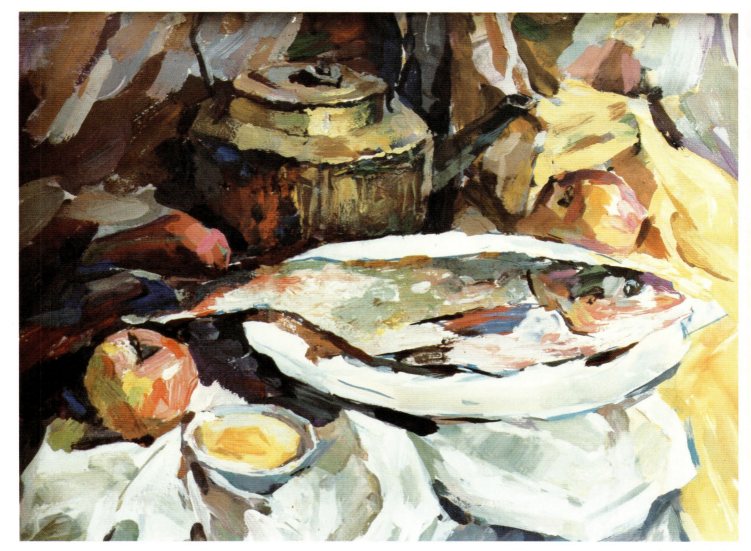

静物（水粉）刘萍

水粉画调色方法

混合：把几种颜色混合后再画到画面上，色彩显得安静、柔和。调色盘上混合——是将颜色在盘上用笔搅拌，混合成所需要的色彩后再画到画面上，一次不准可加色或再调，调准为止；画笔上混合——是估计好所需要的色彩，用几种颜料同时蘸到笔上，一笔下去，使其在画面上自然混合成，但有时不一定准，先有准备并反复推敲，但具备一定基础后才能掌握；画纸上混合——是把颜色蘸到纸上再用笔去糅合或加色调合，这种方法作画也常使用，很有特殊效果。

并置：亦称空间混合，即视觉混合。如蓝、黄两色交织并列在画面中，在一定距离上看呈绿色的调子。特点是色彩鲜明、强烈，具有一定装饰性，点彩派画家就用此方法。

重叠：是色彩透叠相混合。还有底下一种色彩，在它上面用"毛"的笔法或"飞白"法扫掠，使上下两种色彩远看则成另一种色彩。

使用并置、重叠方法要事先估计到颜色的色度、面积等相互关系，才能达到预期效果。以上三种色彩调配方法各有特色和用途，作画过程中可交替使用，使其色彩丰富，并有灵活变化。作画时调色一般用笔尖到笔腹都可以，不必全笔投入，以减少洗笔困难和换色的浪费。在调色时可顺笔毛搅拌，不要用力过猛损笔和引起气泡。调色搅拌生熟要根据色感的需要，调得过熟会导致色彩发灰，但沉着淳厚，有退后感；调得生，色泽鲜明，向前跑，宜放在近景，放在远景则容易减弱对比和层次变化了。

在作画中运用不同方法、绘画工具、材料和制作手段，利用人的眼睛对色彩的视错觉，表现肌理的效果可利用笔触也能使单一的色彩产生震动感，增加绘画情趣，还有用调色刀代笔，在不同质地作画结合水粉画的不同技法，形成多样的绘画效果。

调色时要注意：表现暗部或黑的物体要用色彩来解释，调出有倾向性的色彩，画时不用纯黑；同性色或邻近色相调不脏；调单颜色应以白为主，逐渐加深色；深色加白时要预想到干、湿的变化；要保持水和笔的干净。

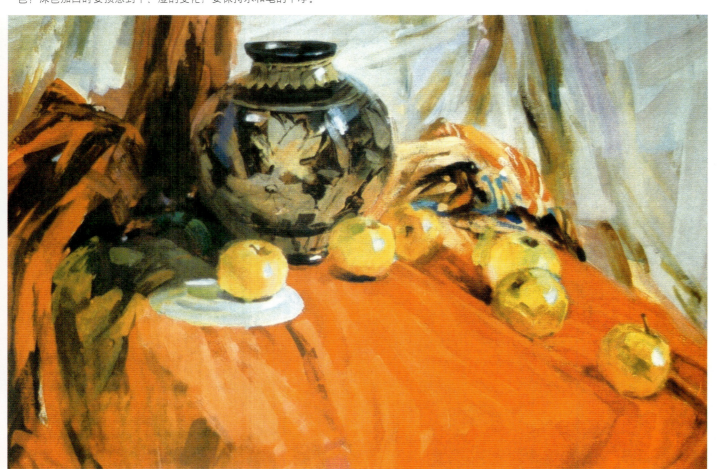

静物（水粉）陈松茂

水粉画用笔方法

不同对象要使用轻、重、缓、急的变化的笔法，简洁地表达所画对象。为了分出主次，所画的主体物要丰富、着重刻画，而环境陪衬则要简洁、洗练，使之丰富而又单纯，单纯中见丰富，水粉画讲究下笔下去要解决形、光、色三个问题。运笔走向要考虑塑造形、表现结构，有些地方用笔要坚实、挺拔；有些地方洒脱、轻松，不能千篇一律使用习惯笔法。可根据不同的表现对象分别采取：

涂——在画面上所用笔触成片或块状。

摆——用笔将较干的颜色肯定地摆在画面上。

揉——画远的或背景时常用笔肚在画面上来回连续按揉。

拖——笔触在纸上拖长，呈窄条状。

扫、擦——同是用干笔蘸干的颜色去表现，而扫是用笔锋，其笔触呈针状（枯笔干扫），宜画毛皮和蓬松的物体；擦则是用笔肚轻擦画面，留下"飞白"，可散露底纹和底色用于表现物体的厚实感。

点——用笔尖或笔肚在画面上捺出不同大小形状和疏密变化的点（长、圆、三角）。

线——用扁笔画切线，用圆笔画弧线去表现物体结构。

洗——如同素描所用的橡皮不全是改画错的地方，洗同样不是为消除败笔重画，而是用洗来表现画不出来的效果。如烟、雾等虚幻地方，最好在底色没干时进行，要让干笔吸去被洗部分的水和颜色。

刮——用笔杆或小刀在刚涂的色块上趁底色没干刮出线条来。表现树枝和草时底色厚，水不宜多。

■ 用笔要注意

大胆落笔、小心收拾——落笔尽量做到大胆肯定，不要模棱两可，要大刀阔斧、痛快淋漓、甚至一气呵成。有时可带着感情去画，最后趁湿整理，小心调整以达到完美。

提笔作画要习惯自然——要锻炼提笔、悬手离开画板作画，只有小的画面或精雕细刻的部位才需用手腕或指支撑。这是经过锻炼的过程，养成习惯就自然了。

生动严谨、变化无穷——不同对象使用不同笔法，不要按自己习惯千篇一律用笔，也不要不顾对象乱用笔触，要恰如其分，更不要为追求所谓的"气派"粗枝大叶地大笔挥舞、空洞无物。造型严谨而不呆板、杂乱。要不断探索、发现新的用笔方法，只有符合客观真实才有表现力。

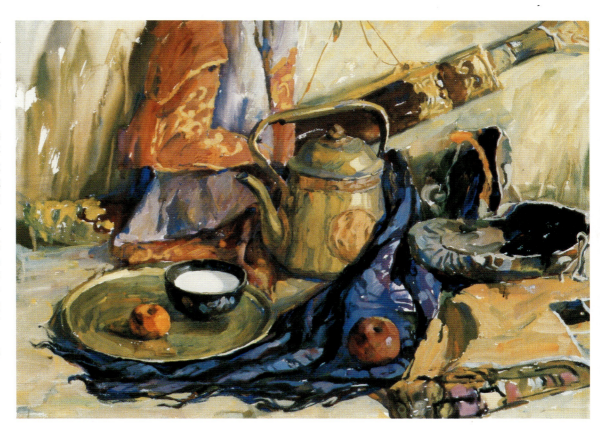

静物（水粉）高殿才

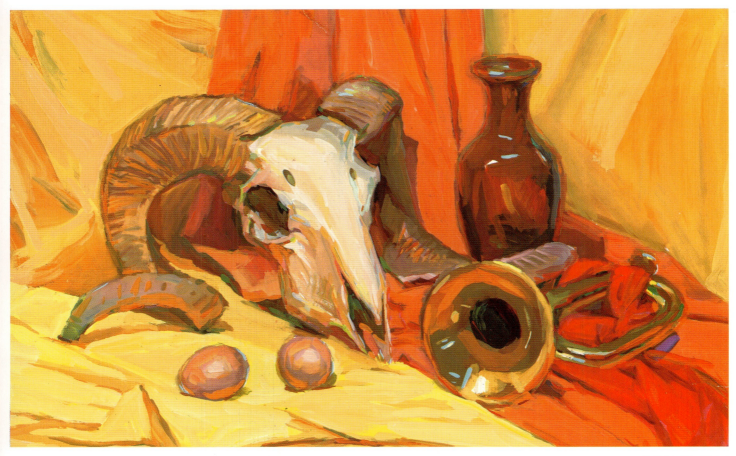

静物（水粉）韩程远

水粉画基本技法

 水粉画基本画法是干画法和湿画法。还有根据不同的调色、用笔及其辅助工具的运用而产生不同肌理效果的其他综合画法和特殊技法。

 湿画法：作画时用颜色少而用水多（水多或粉也多）。与水彩相似，画面效果滋润、柔和。形体与色彩可以结合得比较自然，处理得当会产生和谐、含蓄美的效果，反之容易轻薄，结构形象不具体，色彩关系不明确（这种画法适于表现转折不明确的物像）。画风景的远景遍数不宜太多，避免脏、灰；画局部最好一次完成，干后改时可用清水润湿后再接。夏天画前可把纸弄湿再画，画高光可用纸的白色。

 干画法：是在底色干了后根据物体结构一笔笔画上去的画法。画时用水少而颜料多，其效果颇像油画。表现对象具体实在，笔触明显、肯定、有力。

 "飞白"：指色块与色块之间没有涂到颜色而留下的空白，或在较粗的画纸上涂色未能把纸纹填满，露出一些小白点。这种画法在画面上少量出现可增强物体的厚实感，效果生动灵活有生气，画多后可用小笔修补。

 薄涂与厚涂：粉少或水多画的薄与用干、厚色的覆盖，形成了不同的薄厚效果。前者实用于铺底色，画远景和物体暗部，有时画明亮、鲜艳的物体，如阳光下的鲜花、火光、透明的玻璃，可以解决水粉色的纯度与明度的矛盾。后者用于画高光、近景和物体受光部分（或整个画面厚涂），有时可用刮刀去画。所谓薄厚是相对而言，不能盲目追求所谓"浮雕感"，否则太厚干了会龟裂脱落，效果反而不佳。薄与厚在同幅画上可以同时使用，底色薄涂，画远景、继续深入或画近景时再用厚涂参差进行。

 还有与水彩略同的特殊技法，使用油画棒或用点彩去画，只能结合具体物像在某些局部中使用。

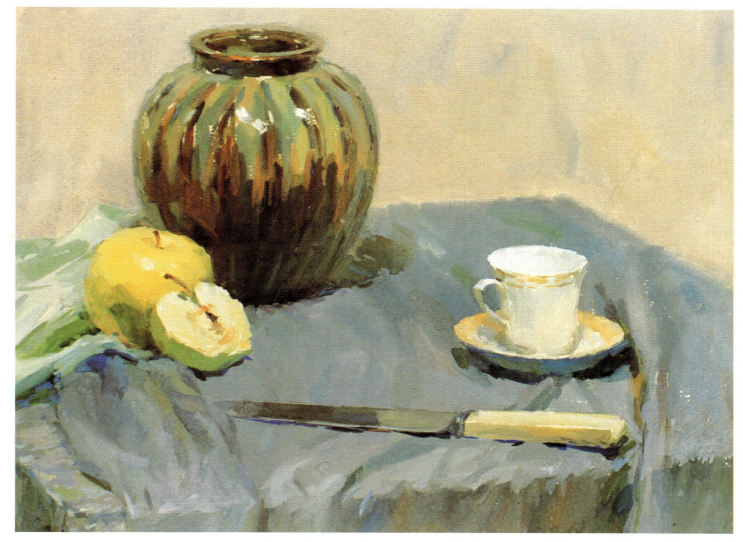

静物(水粉) 张雪茵

水粉画静物写生

水粉静物写生题材比较丰富,形体、色彩多样,是对画者训练造型能力、研究色彩规律、掌握工具颜料性能、熟练水粉画技法的很好途径。水粉静物写生通过对花卉、蔬菜瓜果、各种器皿和其他物品的描绘,以表达情感唤起对大自然及生活的热爱,给人以无限遐想的空间。

写生时通过直接观察、理解去表现所画对象,写生与临摹、默写要充分结合,可同步进行练习,是很有效的学习方法,对优秀作品的临摹可以加深领悟作品的精道之处,通过反复琢磨和体会把表现技巧和方法学来,并在写生中灵活运用。

美术基础——色彩

步骤一 构图轮廓

步骤二 铺大色调

步骤三 深入塑造

■ **水粉画静物写生步骤**

观察研究——先要胸有成竹。不能匆忙动笔，珍重视觉第一印象，思考如何处理画面的各种关系，研究构图布局，形体比例、结构、明暗、色彩效果、主体与陪衬的关系及干、湿、薄、厚处理，做到意在笔先。

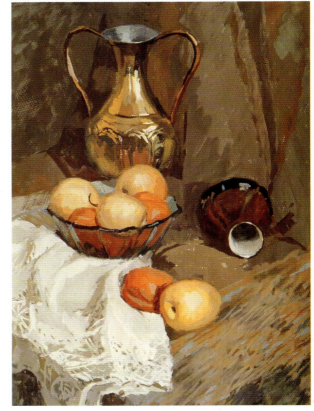

右上图 静物（水粉） 朱建昭
右下图 静物（水粉） 陈松茂

构图与轮廓——从形与色两个方面考虑构图,要考虑画面的均衡。主体物的位置、空间深度和透视,物体要疏密变化。可用铅笔起稿,勾轮廓要简捷、准确;还可直接用颜色起稿,采用和画面色调一致的颜色,如暖色用淡褐、淡赭石、土黄、土绿,冷调用群青、湖蓝、绿等;采用多色起稿,用接近物体固有色的颜色起稿,能初步注意到物体之间的基本色彩差异。还可采用对比色(补色)起稿,用蓝紫色勾葵花、红紫色勾叶,画红布用绿来勾,这种办法多应用于装饰绘画,让不规则的星星点点对比色流露出来,使画面达到响亮、巧妙的色彩对比。用较稀薄的同类色或对比色及环境色勾轮廓线,着色时可结合形体保留色线或覆盖掉。

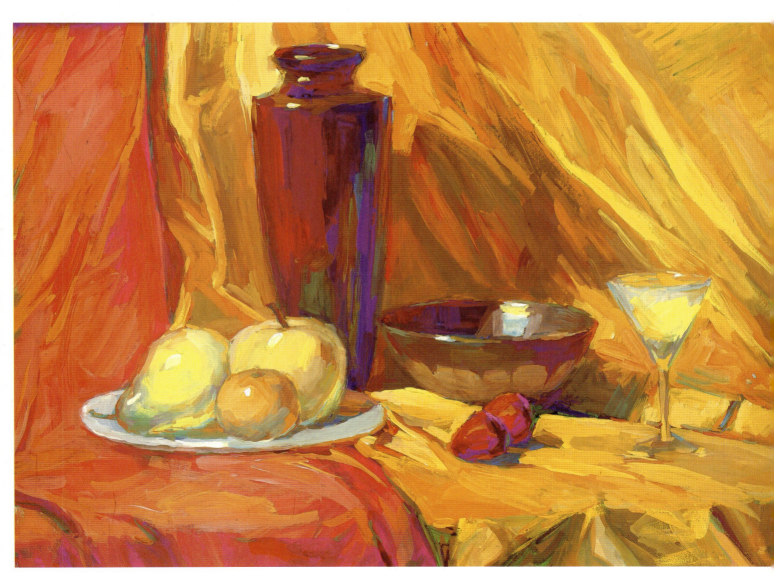

静物(水粉) 韩程远

薄涂与铺大体色——用接近对象的稀薄颜色去画色彩大关系。

（1）从主体物画起或从暗部的明暗交界线画起，把暗部颜色尽量一次画准避免反复调整，兼顾背景，再画中间色，逐步向亮部推移最后加高光。这种画法有利于把握形体，暗薄明厚、暗虚明实，画面显得厚实，效果近似于油画。一般要控制白粉的使用，特别是暗部尽量忌用，才能画得透亮。物体的暗部越大越要着重刻画，如果是在逆光的情况下暗部几乎占有主要画面，这时亮部的色彩比较单纯而暗部色彩则比较复杂和微妙。

（2）再就是从中间调子画起，然后加深和提亮，往两极过渡，这种方法适用于概括性较强的装饰性写生画。

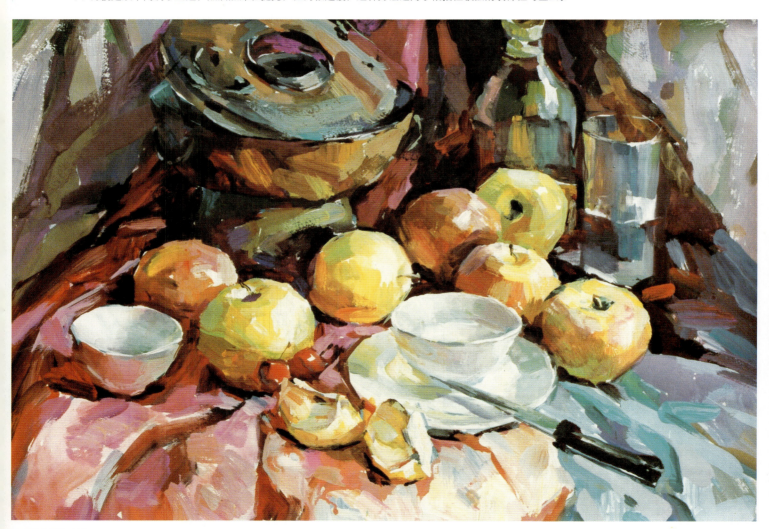

水果（水粉）刘萍

(3) 从亮部画起逐渐再去画暗部，这种画法类似水彩，在水粉画中运用不多，有时用于画云天、雨景和雾景。以上三种方法不是截然分开的，往往在同一张水粉画中可根据不同的需要，不同的部位分别使用。水粉的遮盖力虽强，但亮盖暗比暗盖亮来得便利，因此着色时宁肯画得稍重一点也不要随便乱用白粉，致使画面苍白无色。要充分发挥感觉，敏锐地画出物体冷暖并组织整个画面的色调。要统观全局，通过比较明确哪部分最亮、最暗、最冷、最暖、最鲜艳和有倾向的灰。铺大的色调眼睛要流动地看，画时一定要放开笔，不能谨小慎微，胆子要大，心要细，要稳重，还要有激情。铺色时要采用先湿后干、先薄后厚、先深后浅的步骤，慎重使用白粉，使各部分衔接得自然，主体突出。

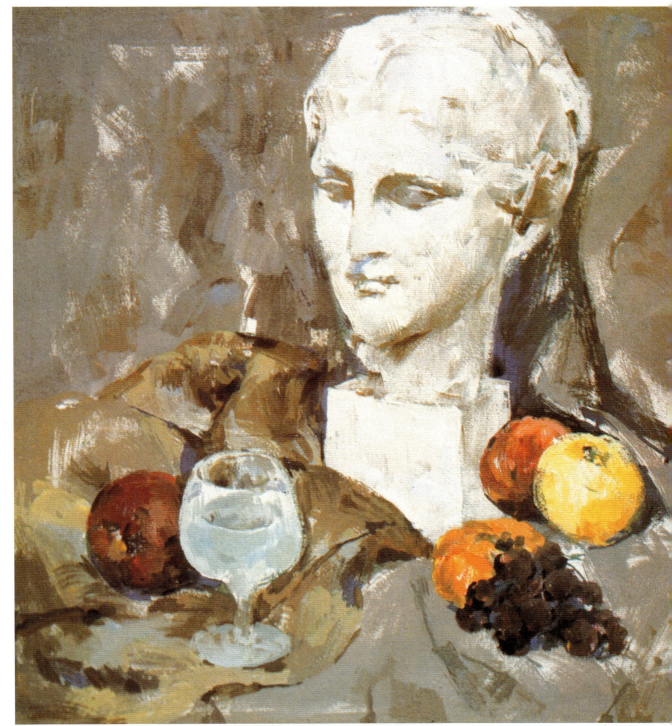

静物（水粉）祝福新

深入塑造——整体色彩关系初步明确后,接着要重点解决主要部位的刻画,对具体细节要逐步充实,耐下心来通过比较一个局部一个局部地完成。暗部力争准确、薄,遍数要少。其他部位色彩以有力的笔触去深入塑造形、光、色和质、量以及空间感。要深入进去,深入刻画,既要普遍画又要重点画,两者相辅相承、互相制约。经常保持整体看、局部画,要画得适可而止,不断地把所画的局部和其他部分进行比较,使形体更加结实、色彩更加确切、画面更加深入。深入不等于画得过细,不能无激情地死抠局部,也不能停留在铺大体关系上,要抓住主体的部位进行深入,使色彩关系更加丰富。用有感情的笔触使画面层次分明,虚实有致,保持一气呵成的新鲜感。

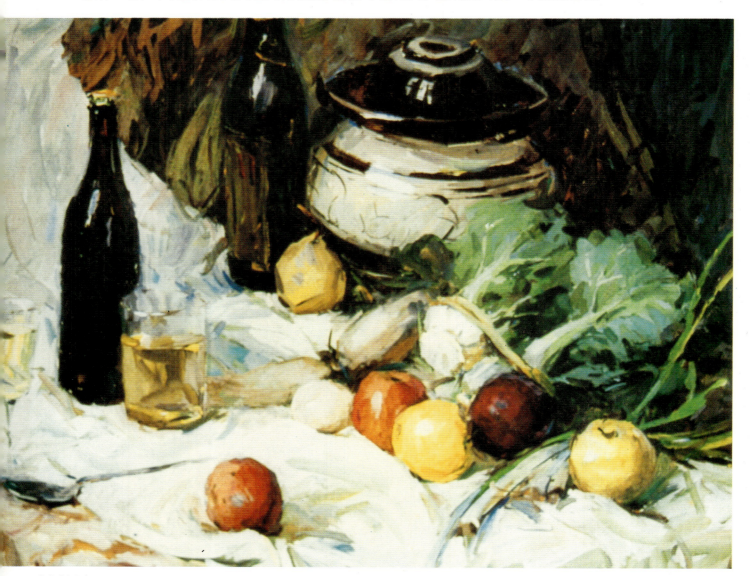

静物(水粉) 张雪茵

整理完成——最后从整体造型和艺术处理上去检查，避免琐碎、花乱、灰、暗、脏腻、平板的现象，强调整体的统一并适当进行加强、削弱，通过调整达到最初印象的感觉上来。处理好空间层次，使虚实关系得当。对太跳跃的色彩进行调整，随时检查整体色彩效果，使整体色彩响亮和谐，主体突出并有表现力。用笔生动活泼，色彩绚丽明快，造型结实、画面完整。调整也是深入，不只意味着是加，也要减，使画面达到高度的简洁。

有阳光的万年青（水粉） 姚波

静物写生(水粉) 韩程远

一小时色彩速写(水粉) 韩宇翃

水粉画技法 **105**

水粉画着色一般需要二三遍才能完成,第一遍着眼整体抓住色彩大关系,把色铺上去;第二遍各局部的重点刻画;第三遍统一整理。作画时要灵活掌握,为色彩衔接方便,有时要一气接近完成,画到八九分。最后的收拾和调整非常重要,强调画面的整体感和艺术表现。

静物(水粉) 韩程远

有白菜的静物(水粉) 韩程远

静物（水粉） 韩宇翅

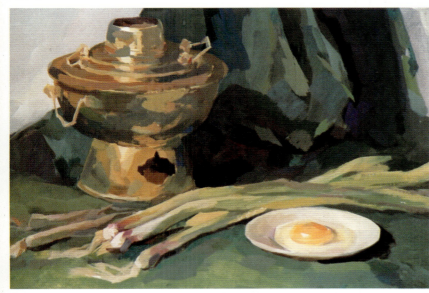

静物（水粉） 王朝霞

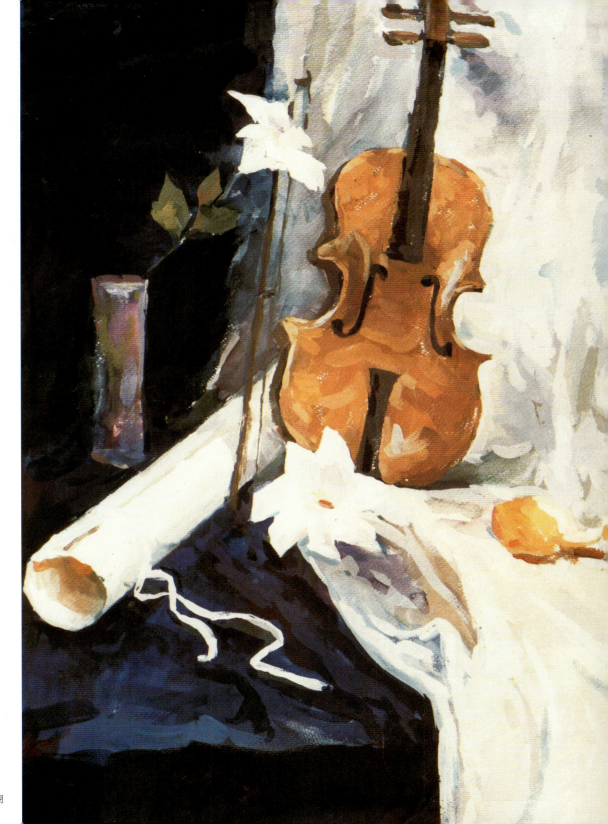

小提琴静物(水粉)　韩宇翃

水粉画风景写生

　　风景画作为创作，可分为抒情性的、叙事性的、写实的、写意的、装饰的、抽象的。好的写生就是具有艺术价值的作品，既展示出大自然的风姿和神韵，同时也直接或间接地反映画者的态度、观念、情感和审美情趣。风景画写生是室外光作业，时间的变化即是光线的变化，并导致形象、色调和总体气氛的变化。掌握了光的变化，才能准确地表现形体、空间及特定的时间和画境。风景写生要表现时间、空间、季节、气候、地域等诸因素。大自然中晨、午、晚、夜，使我们面对同一景色在不同的时间里产生不同的感觉。在特定的环境下，空间色彩要通过由暖变冷或由冷变暖去表现。选择远、中、近三景表现空间层次变化，使风景画的空间更博大、深远。

　　风景写生通过画面的基调去表现季节、气候变化，为了使其特点更加鲜明突出，有时可夸张、变调。风景画对气候、季节的描绘展现出自然景色的

春雪（水粉）　韩程远

丰富美感，"借景抒情"、"寓情于景"、"情景交融"，往往画风雨阴晴的天气变化也隐喻人的喜、怒、哀、乐；表现心花怒放多画嫣紫嫣红、春光明媚、秋高气爽、晴空万里，而画风雨雷鸣则表现沉重心情。风景画描绘地域特色，是通过地方风光展示风土人情和文化内涵。

　　水粉画风景写生客观上由于严格的时间限制，光线变化一般不超过二三小时。要求快画、画准，要注意条理性。可多作短时间的小幅的风景速写，侧重画大色块。

延边朝鲜族民居（水粉）　崔文泽

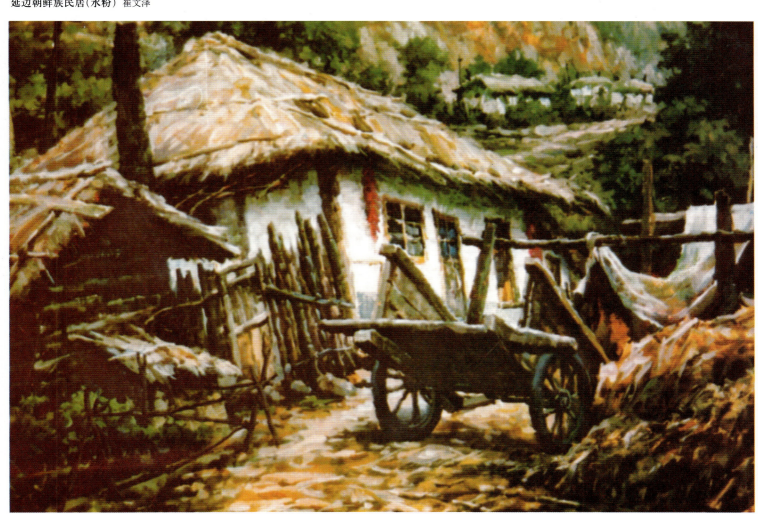

■ 水粉画风景写生画法步骤

选景、构图、轮廓——风景画的起稿首先要明确地平线的位置。可以选取上述的三种起稿方法的其中一个进行起稿，避免构图上的平淡和呆板。按着实际景物兼顾构图中的均衡、聚散、动静、变化统一的审美要求，把各形体大小、高低、繁简、虚实、节奏及远近、明暗层次勾画出来。也可同时画小色稿，不要面面俱到，要用大笔触画，主要是迅速、敏锐地画出整体气氛的色彩关系与色调。

全面铺色——明确画面所追求的效果，选定表现客观对象的具体技法，有计划地以稀薄的颜色铺大体色调，画得不要过细，只画大体、大面和大的色块，区分受、背光，着重控制全画基调。

深入刻画——通过比较从整体出发抓住重点逐步深入。考虑到薄厚效果，把不如意的地方，洗去重画或直接用色覆盖，这时要考虑到笔触的塑造和质感表现。

整理完成——完善与修改就是调整，更要考虑画面的整体效果(包括色调、空间、色彩、形体、光影、质感)和意境、神韵及艺术表现。

以上的步骤根据不同的景物，可选用如下的具体画法：

风景画法步骤(水粉)　韩宇翃

由远到近、分部进行——从天空到远景、中景、近景一部分一部分画过来，这种办法便于初学者掌握。但是对缺乏整体观察与表现的画者来说，往往造成洗笔、调色和客观景物变化的一些实际困难。

由近及远、层次推移——这种画法是从近景向远景按着空间层次逐步推移，非常适于描绘画面比较完整且具有大块层次较分明的景物，表现深远的空间。

全面铺开，统一调整——有经验的画者具备一定的整体观念，抓整体调子，首先去画环境色，从暗部（光源色的补色与环境色）画起，再画各景物的固有色（光源色与固有色）。这种画法便于控制整个画面，按着步骤迅速画出主宰画面的特定色彩基调。把注意力集中到整体色彩观察和感受上，把握画面的色调和节奏，最后深入刻画具体形象并调整完成。

延边小景（水粉） 韩宇翃

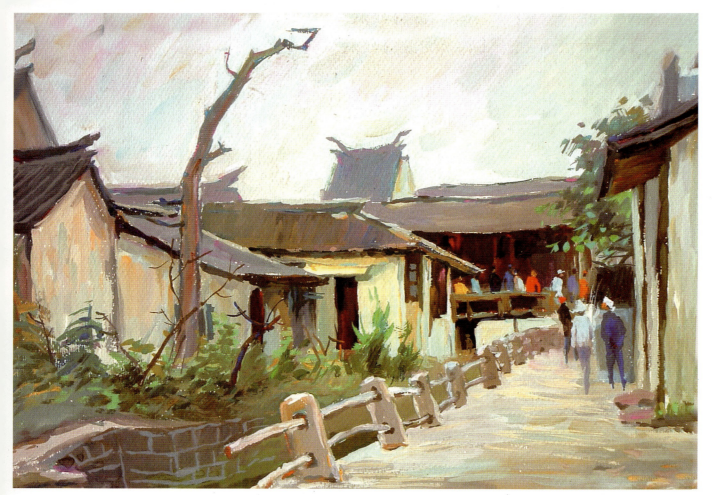

水乡小景（水粉）韩程远

■ 水粉画风景写生景物表现

天——天的色彩是随着季节、气候、时间、光线、地域环境等特定时空所形成的倾向性色调。四季、晴阴、雨雪、早午晚、顺逆侧光线、草原、海洋、南方、北方等天色有很大的差异，并影响着地面景物的色彩。我们所画的天还要注意其上下左右的微妙变化。画流动的云彩在画面里起着烘托气氛的作用，要注意构图，要把握住云的动势和上下左右的呼应，云的聚散分布和大小穿插要有透视并符合变化统一的规律，使云在构图中起平衡作用。

云块画得不要生硬。要有立体感（受光、背光）和厚度，注意边缘的虚幻。逆光的云层越厚色越暗，边缘稀薄的地方由于阳光照射形成很亮的轮廓光。阴天的云多呈现有倾向的灰色。天空的变化能使平淡的景色增添奇妙的韵律，天空是充满大气与阳光的苍穹，要画出深远而磅礴的气势。

云（局部）（水粉）佚名

地面及景物——自然界中的地面是具体的，包括土地、庄稼、草木、道路、山丘等，它们有各自不同的结构和色彩特点，共同的是都沿着水平方向前后左右铺开。地面也分远、中、近，可利用透视并借助冷暖、纯度、明度的手段，把画面的空间拉开使其深远进去。画地面要和天空的变化相呼应，远景的地面越远越接近天空的颜色，近景应该画得具体，但要做到单纯中见丰富。顺光地面与景物较亮，天空稍重；而逆光正好相反。画草地也要有整体，有远近纵深感，可先用大笔画一遍，逐渐用小笔，近处要画得具体。草地上的花朵按着花的形和色画出远近来。雪地是北方的一大景观，银装素裹很像童话般的世界，阳光照射的雪地冷暖分明，投影几乎是纯正的钴蓝，要画出雪的质感、厚度和意境。

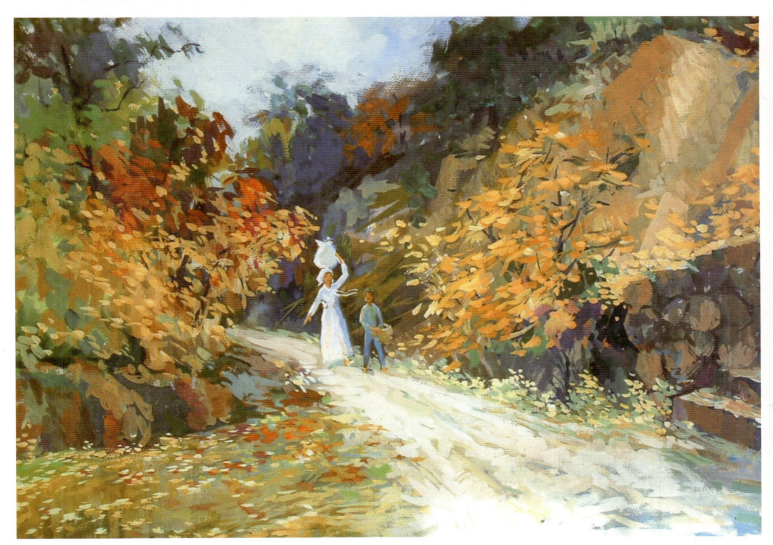

乡间小路（水粉） 韩宇翃

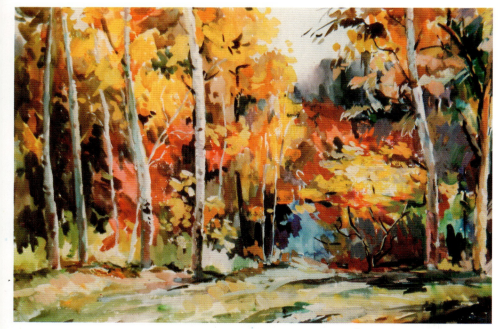

树——树种类繁多形象各异，近处的树干要画出树皮质感来，树干要从圆柱体和姿态去理解，树枝按不同变化用细笔画，有的小树枝可用画刀干刮和湿刮，远景的树只画大的轮廓特征，近处的树要画得具体，一般情况下色彩偏暖，树枝要勾得自然、随意，枝叶按其不同的树种选择用笔触点画。风景画中树的绿不要用纯绿颜色去画，使人感觉是绿就可以了，要看绿是含有什么倾向的绿，画树林从左到右总有一侧偏冷，另一侧偏暖。在特定的时间、季节，树的颜色随着整体调子变化而变化，夕阳或早晨的树以及秋林枫叶就是这样。

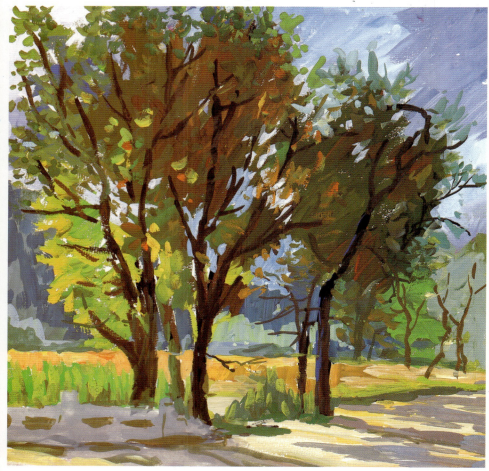

上图 秋（水粉） 韩宇翅
下图 有树的风景（水粉） 韩程远

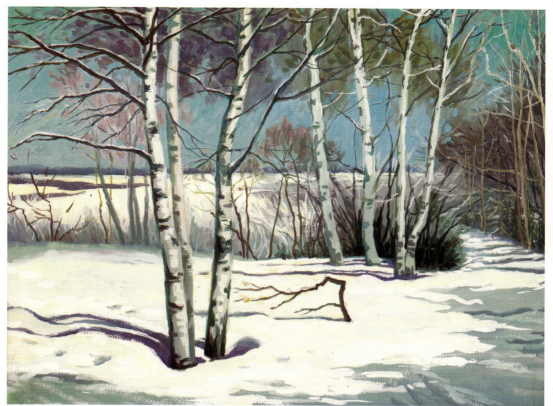

有阳光的雪景(水粉) 韩程远

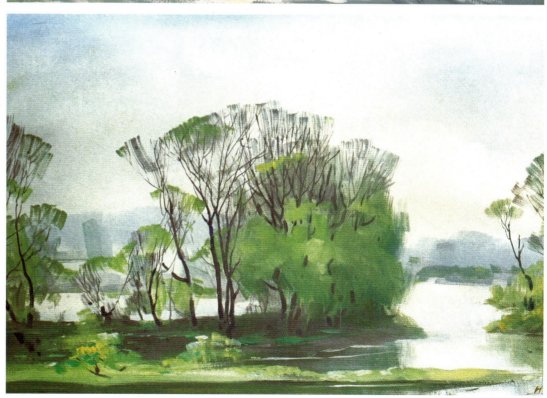

湖畔(水粉) 黄建军

水——风景画中江、河、湖、海、溪、泉、瀑布,水占有重要的位置。平静的水面倒影清晰,微波的倒影则破碎延长。旋涡、激流水势各有变化,表现浪花飞溅、潺潺流水各不相同。画波浪要仔细观察运动规律,色光的变化可用薄厚画法去表现,用笔要生动有力。"惊涛拍岸"、"白浪滔天",要画出浪涛的神韵和气势来。

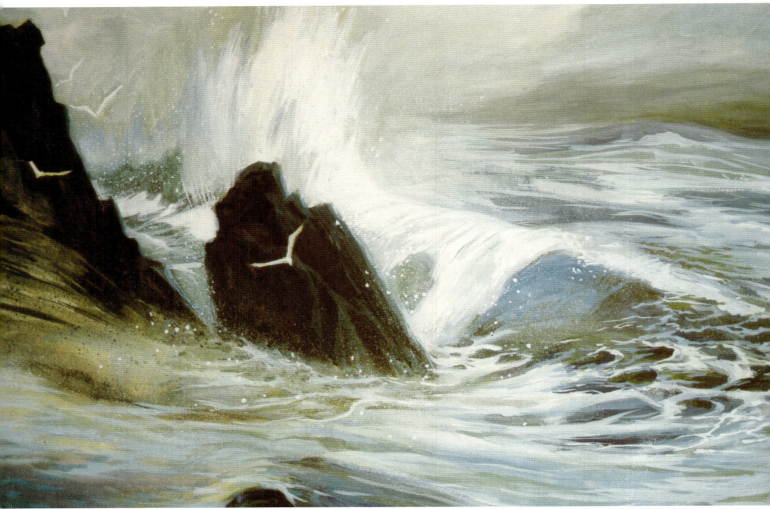

激浪（水粉） 韩程远

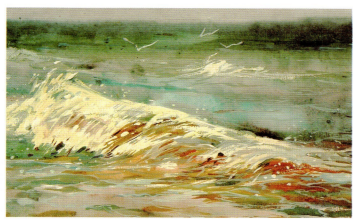

大海（水粉）韩程远

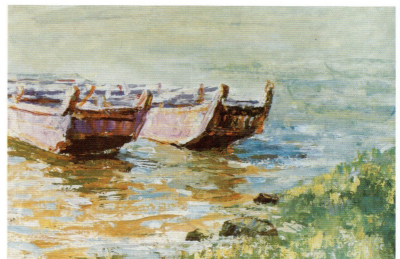

溪水（水粉）王向阳

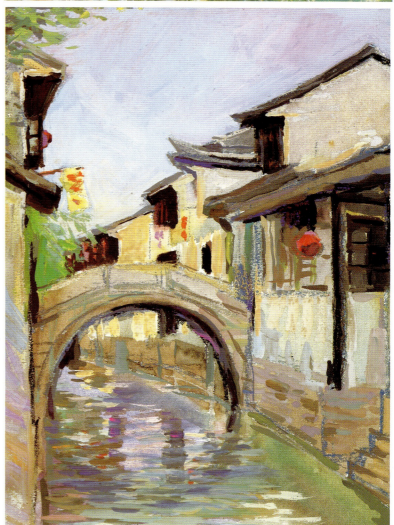

右上图 泊（水粉）杨栋
右下图 小桥流水（水粉）韩程远

山、石——山有重峦叠嶂、蜿蜒起伏、雄伟壮观、清秀幽静的特色,要表现虚实节奏的韵律。不同季节山的色彩变化也更加丰富。表现石的质感可用画刀去画堆积体面,或用放纵的笔法去画,结合用点、擦、刮、拖、扫、线、刷、摆、洗等手段,灵活地表现景物的神韵和特征。

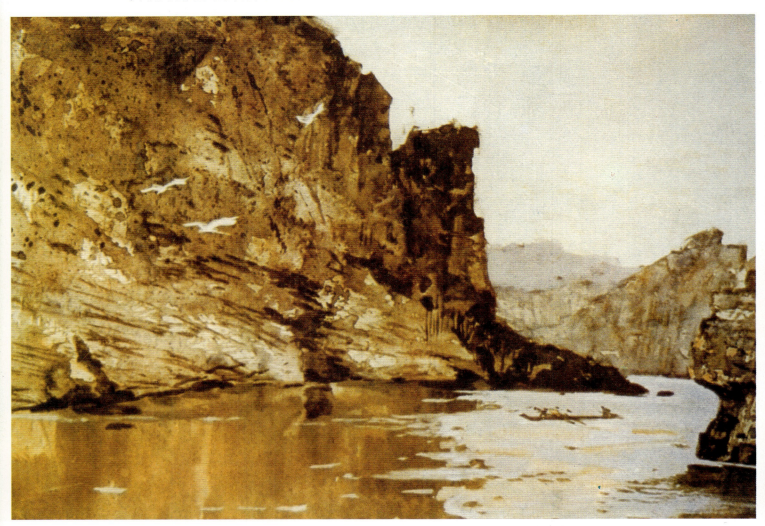

三峡(水粉) 宋惠民

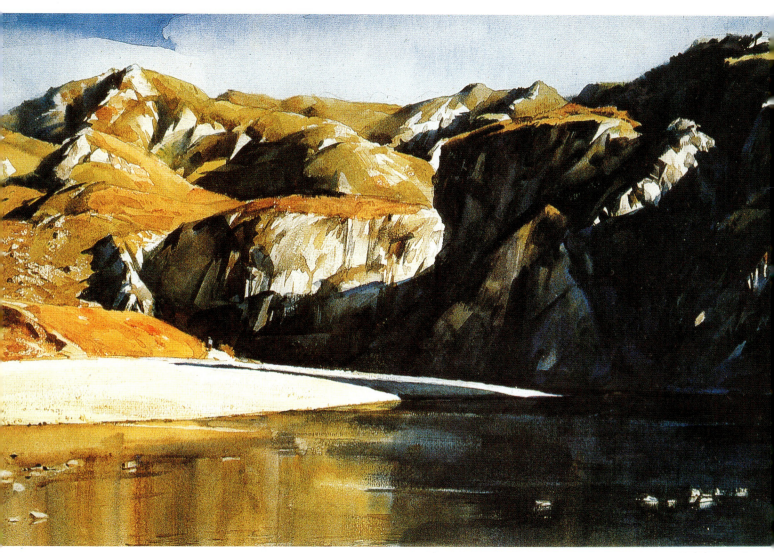

秋（水粉） 柏芳景

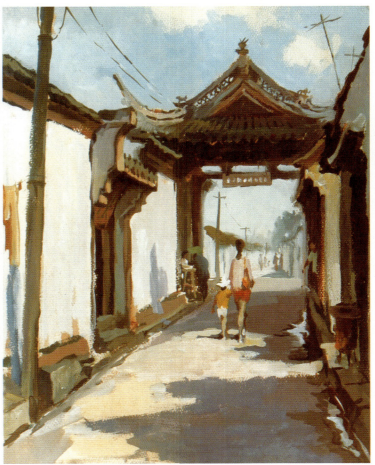
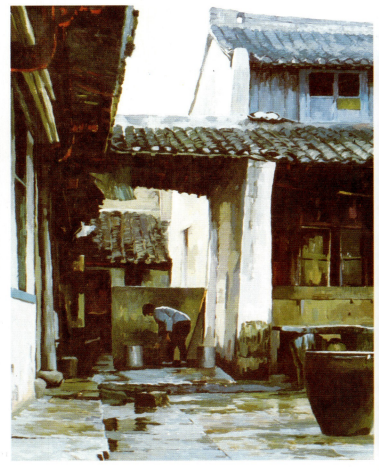

左上图 千山无景观远眺（水粉） 王大维
左下图 过广楼（水粉） 李昂
右下图 普陀人家（水粉） 唐军

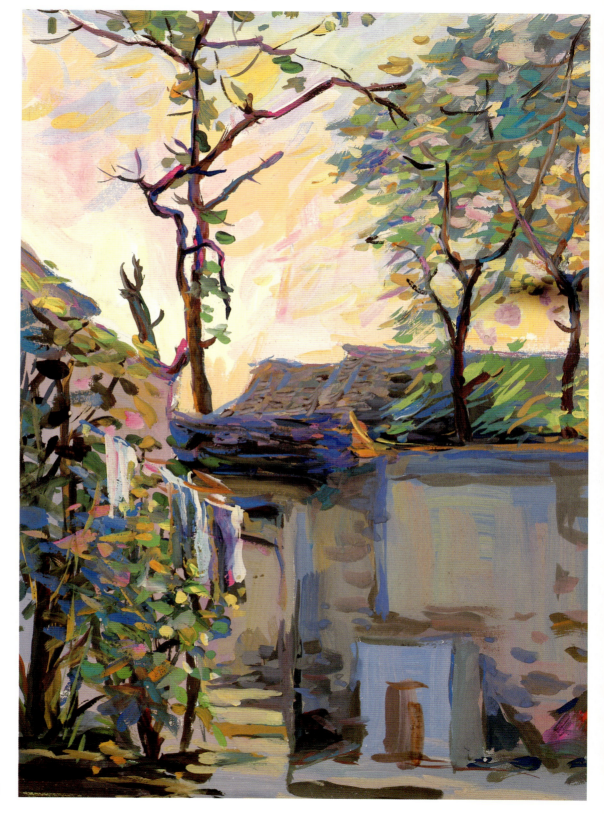

夏日（水粉） 韩程远

建筑——画建筑不是简单的再现和记录,要赋予建筑以新意。画现代建筑需要选择合适的角度,尽量排除常见的建筑模式,在色彩、光影、节奏、虚实上寻求新颖的表现,避免单调、呆板。要画出具有现代感的明净、简洁、挺拔风采,对大面积的墙面和重复的门窗要根据画面的需要尽量寻求变化。合理配置地面景物,使人物、车辆、树木、草坪在色彩处理上作为全画面的有机整体,对建筑的体量给以充分衬托,以增加气氛。也可选取建筑中的某一局部或建筑一角,组成一个画面,着意刻画突出体现建筑的特征。画城市街景要突出繁华气氛,选取一幢或几幢建筑围绕一个建筑为中心。用线画好透视及轮廓,把周围的环境色彩涂好,包括天空、地面、建筑物、树木等,再画街道上活动的人群。人物虽小但要有动态,使得画面动静统一。至于建筑上的广告、橱窗、玻璃幕墙的质感和色彩要处在空间的虚实之中。节日的街景和城市的夜景更是色彩丰富,气氛热烈。建筑风景写生要注意气韵,要有画意,加强形式感和表现力。

中国古建筑宫殿、庙宇、园林是东方建筑艺术的精华。画好大色块的对比并突出条件色变化,使局部色彩统一在整体调子中。对檐下暗部中琳琅满目的斗拱和五彩缤纷的彩画,要统一在有倾向的色调中。

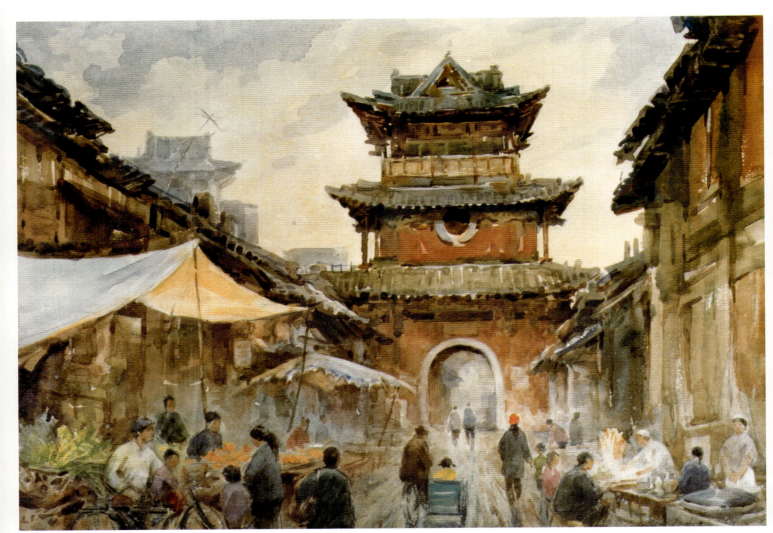

古城早市(水粉) 张之武

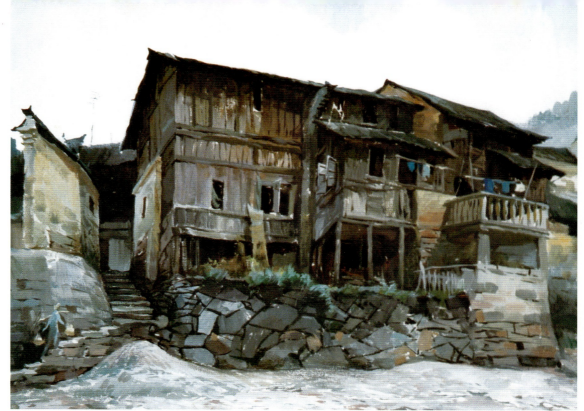

木屋（水粉） 王琼

湘西风景（水粉） 王琼

天井（水粉）姜亚洲

南京中山陵（水粉）
宋执森

城市晨光（水粉）
刘远智

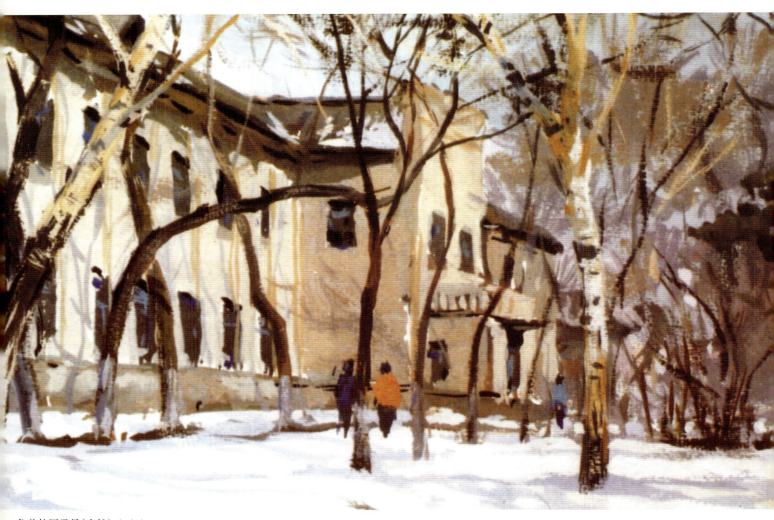

鲁美校园雪景（水粉） 任晓诗

在遥远的地方(水粉) 韩程远

水粉画人物写生

　　用水粉画人物写生是个难度较大的课题，而写实绘画水粉人物写生是面对活生生的模特，人物外表形象千差万别，肤色微妙，精神面貌、内在气质、性格各异，都难以把握。人物表情的喜怒哀乐，又集中在人物面部和手的动作上，要达到形神兼备是水粉画人物写生的高标准。

　　画水粉人物写生要有一定的素描造型功夫，更要展示色彩魅力，同时要更多地了解自然规律和表现手段，具备一定的色彩知识和良好的色彩感觉。素描侧重于形的准确，色彩则更倾向于感觉、感受和情绪的表达。初学者使用水粉画颜料工具，以水为媒介调颜料，运用大小不同的笔触，以灵活表现对色彩的总体感受，不追求局部的细节堆砌。

女大学生（水粉）　韩程远

色彩写生充分体现简洁和洗炼,这样的色彩人物写生比起素描人物写生来,不单单是个黑白灰、明暗层次、形体结构问题,还多了工具性能、色彩要素与技法表现上的问题。要在写生练习中逐渐加深自己的切身体会与更多地去摸索积累实践经验,从易到难、由浅入深、循序渐进,可以单色人像、人像小稿、浅色背景、深色背景、男女老少分别作课题练习。一般通过水粉画静物、风景写生的训练,逐渐地熟悉和掌握水粉材料工具的性能,再画水粉画人物写生,这样才能运用自如。人物水粉写生目的是培养学生写生过程中对变化多端,看似平常而画起来难以捕捉和把握的对象的表现能力,要正确表现人物关系,培养严谨的作画习惯。

开始作画时不必急于匆忙动手,当模特坐好后先从正、侧、半侧面不同角度、不同光线照射,选择能充分体现模特个性特征的较佳角度再着手写生。有经验的画家往往写生前先和写生对象拉家常,使模特在思想上消除紧张感觉,在其神情自然时,开始动手作画,以减少疲劳和倦怠,休息也不必过久,目的是为了真切观察和表现对象本质的典型神情。

水粉人物写生步骤

水粉人物写生每个步骤之间并没有明显界限,经常交叉进行着,为了便于学习掌握,可分为:

立意、观察: 先有腹稿,即第一印象。起稿包括构图、确定布置画面的大结构、确定人物与背景轮廓,当然必要时可做些小构图,轮廓可用铅笔或用单色、补色颜色线,力求准确简练,要有粗细、浓淡、虚实变化;不必拘泥细节的详尽,侧重大体比例关系。

辅大体色调: 水粉人物写生一般是运用以明暗光影表现形象特征去造型,可在着色之前用统一色调简略明确一下,还可直接用稀薄颜色像画水彩一样把人物服装色彩关系明确出来,既不要画得完整,也不去追求丰富的色彩变化,主要是大体关系对比和画面的总体印象。熟练的画者可省略这一步,一气呵成地抓紧时间辅大体色,一般颜色薄厚干湿适度,覆盖纸面就可以了。

男青年(水粉) 韩程远

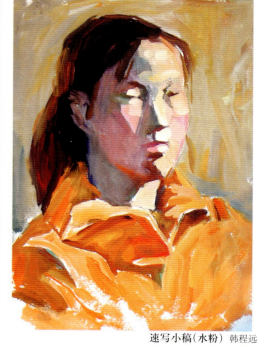
速写小稿(水粉) 韩程远

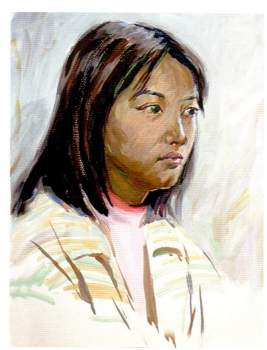
人物习作(水粉) 韩程远

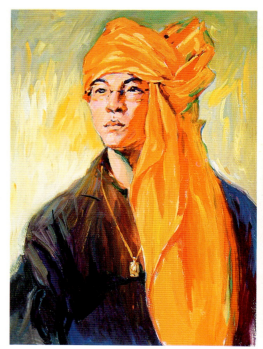
蒙古青年(30分钟速写) 韩程远

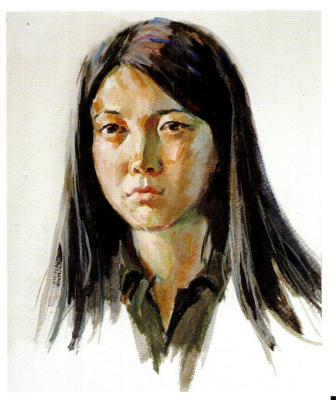

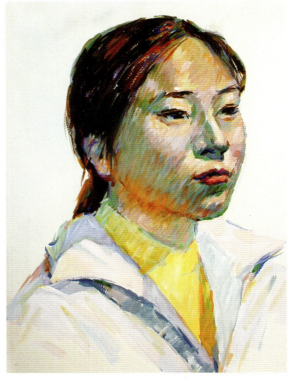

左上图 少女头像
（水粉）韩程远
右上图 女大学生
（水粉）韩程远
下　图 男大学生
（水粉）韩程远

■ **水粉画着色方法大体分三种：**

一、从暗部起逐渐往亮部推移。

二、明暗同时对照着画，再画中间部位，可以拉开明暗两大调子再去表现丰富的中间调子。

三、从中间色着手往明暗两极过渡。铺颜色着重大体关系，不要拘泥细节，局部要趁色层湿润快速一气呵成，更能保持色彩感觉的新鲜生动，衔接得流畅自然；充分运用湿画、干画湿接的方法，把握住色彩的冷暖变化，又要注意大体色调的统一和变化，大多是亮背景先画人物，后画背景。画人可先画头发和暗部，暗部和深色部位用色不宜太厚，可显透亮感觉。而暗景则先画背景后画人物，所谓的先后是指着色的先后顺序，而不是先画这，再画那，应该是联系起来同时完成。

深入刻画

随着进程逐渐要把人物形象物体质感画得具体充分、丰富真实，着重生动地刻画出人物的特征和精神面貌，细部深入也要整体地进行，要联系比较，不要逐个完成，细微刻画要抓主要，适可而止，只要大体效果出来即可。

调整统一

在接近完成之前要进一步全面检查画面的整体关系，虚实关系，重新审视画面，更要保持对写生对象最初新鲜的第一印象的感觉。将对破不画面整体关系的部位进行必要的调整，使之更加完美和统一。

水粉画人物写生要注意的问题：

不能单纯去表现固有色，皮肤色彩不能单纯以固有色去理解，要分析各部位差异呈现的不同，充分表现条件色影响下的变化，克服习惯性用色。根据不同画面需要抓住写生对象的色彩特征去画，充分结合水粉画的各种技法灵活掌握用笔用色的各种方法。

在整体调子统一的情况下画出人物头部和衣服色彩关系，应尽量归纳、简化、概括。

多做不同光线下的色彩规律练习，人物在室内外阳光和灯光的顺光、逆光不同条件下，掌握各种表现方法并且灵活运用，不断积累经验。

水粉画艺术表现

水粉画艺术表现需要经过长期艰辛的绘画实践,从入门到得心应手地熟练掌握绘画技巧,要有丰富积累的实践过程,广博的文化知识,提高全面的艺术素质。

掌握水粉画的规律,就要探索各种表现技法。随着时代发展,科技进步,水粉画技法也要不断创新和发展。要探索和研究水粉画的工具性能,运用颜料的干、湿、浓、淡、厚、薄等诸种制作差异的比较,寻求不同的艺术效果。在制作过程中要利用水色的流化、渗透现象所产生的种种艺术情趣。研究湿接、干画、覆盖、错叠、点彩等以表现画面形象和形式的新意。侧重探索各种笔法形式感和抒情性,参照自然形象本身的肌理与书法的各种用笔,以塑造形象的美感和画面的力度。吸收中国传统绘画的用线、章法,在立意、意境上不断探求以达到气韵生动的艺术效果。此外还要对构图、色彩表现等诸多方面不断研究和探索,吸收各种绘画艺术表现形式风格特点,表现不同景物所达到的特殊艺术表现效果。

发挥装饰色彩的优越性,装饰效果也是现代绘画的特点,画面可不追求复杂的光色变化,水粉画比起其他的画种更适用于装饰手法作画。装饰效果也是现代绘画的特点,画面可不追求复杂的光色变化,也不必太受装饰色彩所表现的自然色彩的限制,只求得画面色块与色块之间的和谐。装饰表现还可考虑用装饰线把各色块串联起来,或者用补色线、色彩镶嵌的办法造成特殊的装饰效果。虽然已经不是生活原形的写实色彩,但往往更反映生活的本质。在表现中可以不写实或不完全写实,对自然色彩进行概括、夸张,使之具有象征性的理想色彩,根据所表现的对象这种画法往往多用于平光的处理,以强调色彩的平面效果,可根据所表现的对象而定;强调主观感受,着重于表现、写意和浪漫主义风格的追求进行提炼、概括、夸张、变化;从写实到写意,从具象到抽象使水粉画艺术处理的表现力更加丰富多彩。

水粉画艺术表现力的提高不能仅视为单纯技术的提高,内容的精深与形式的完美都体现着画者全面的修养。艺术作品也体现在作者的审美、意趣、情感、基本功的扎实和深厚的程度,体现文化和经验的积累。全面提高画者修养也就是全面提高人文素质,要加强画外功,修练心性。从深度和广度上达到真灵性、真情愫、真学养、真见地。在水粉画艺术表现上不重复别人也不重复自己,这就需要平时博览群书、作画、读画、欣赏名作扩大视野。同时深入生活,热爱生活,以造化为师,使水粉画艺术走向更为广阔的天地。

延河水(水粉) 韩程远

编后语

 时代发展对建筑、设计艺术学科的美术教学提出了更高、更新的要求，培养21世纪的设计专业人才，更需要掌握现代科技知识和当代艺术。美术教学要培养学生具有创造性思维，不断地提高审美能力和较高层次的艺术修养，加强基本功训练，熟练掌握绘画技巧以提高表达能力，培养学生创造性的思维能力。重新编撰美术基础系列书，目的是为了探索建筑、设计艺术美术教学的特点和开拓崭新的教学体系，力求体现艺术之共性和个性。从素描、速写、钢笔画、色彩、色彩理论、水彩画技法、水粉画技法、美术实习、建筑画手绘经过一系列循序渐进的写生训练到专业绘画表现、现代设计手绘表现技巧，逐渐形成一个完整的有机整体，使绘画基础在现代设计表现中更好地应用。欣赏优秀美术作品，开扩眼界，培养健康的审美观，提高艺术修养。

 编撰本书也是一次很好的学习和提高的机会，老一代学者严谨治学的风范令人敬佩不已，年轻新秀的拓新追求也使人赞叹。大家在不同的环境、岗位中努力进取，锤炼着各自所追求的艺术，翘首展望未来。在编撰该系列书过程中，得到各方面人士的鼎力支持，感谢杨义辉、宋守宏、梁文亮、刘远智、杨云龙、张举毅、张芷岷、梁文亮、张雪茵、周君言、贝戎民等诸位教授、专家在百忙中精选自己的佳作，中国建筑工业出版社陈桦编辑对该书的出版给予的支持，北京工业大学建筑与城规学院戴俭院长、曲延瑞教授也给予极大的关怀和支持，在此一并表示感谢。

 该系列丛书的出版使我们再次携手，为兄弟院校的美术教学研究、交流与沟通搭起了新的平台，让我们齐心协力共创建筑、设计艺术美术教学的新辉煌。

 由于笔者水平所限，难免有疏漏之处，欢迎提以宝贵意见，批评斧正以便改进，使之日臻完善。

<div align="right">编　者
2005 年 10 月</div>

虽然多数作者联系中得到他们的支持与鼓励，还有因内容的需要，出版时间的紧迫，发出信函因地址有误，几经退回，因无法核对通讯地址，很难及时联系，或许个别在编撰中出现差误，在此深表歉意，并请您见书后及时与作者联系。